癮標誌

品牌設計案例剖析

蔡 啟 清 著

Sharing the experience of

b
r
a
n
d
i
n
g

d
e
s
i
g
n

logoholic

以此書獻給我慈愛的母親於她 70 歲大壽

標誌設計為何有些人說好難，不知如何傳達？有些人卻說好簡單，不就是畫個圖吧？先不管懂或不懂標誌設計，都請看一看台灣企業小而美的案例。

聲明

推薦序

Recommendation
Introduction

Mr. Tsai second publication logoholic is a continuation of his efforts to survey the current state of branding design. The quote, "light up the world with ideas" is certainly one that has guided him and d a major publication that should be in every designers' office and student library. I am personally proud to endorse the outstanding efforts of one of our alumni.

Dennis Y Ichiyama
Professor,
Visual Communications Design
Purdue University

蔡先生的第二本著作「癮標誌」是再延續他調查了現有品牌設計的努力。「用創意點亮世界」這句話確實導引著他，並產出了應當收入每一位設計師的辦公室與學生的藏書室之重要著作。我個人為我們的校友的傑出努力做背書而感到驕傲。

市山義英
美國普度大學視覺傳達設計教授

一個小標誌內含所有思想，企圖超越永恆

台灣 80 年代興起了一股視覺形象設計的 CI 熱潮，在政府相關單位的推動之下，幾乎每家企業、設計公司及企業管理顧問團體，掀起了全面性的企業「顏面整型」運動，彷彿不投入視覺形象改造就會跟不上時代、無法國際化、業績會停滯般的迷信 CI 神聖論。當企業實施新 CI 之後，幾家歡樂幾家愁，有人成功有人失敗，而且失敗的企業佔大多數。因此，漸漸的發覺導入 CI 並非萬靈丹、救世主。企業品牌若只換上一套光鮮亮麗新衣，臉上塗脂抹粉精心打扮一番，品牌忠誠度與業績也並非就此能一帆風順。所以，台灣 CI 熱潮隨著時間慢慢退燒漸趨於平靜。

視覺形象設計系統中，最重要的核心是商標、標誌。在一個小小的商標設計，常以最簡約的色彩、形式、象徵圖案傳達出最大的內涵，品牌所擁有的一切有形資產及無形精神理念全部需濃縮在這一小小的符號之內，所以設計者在設計時的分析思考與實驗乃是一件龐大而複雜的工程。標誌必須散發出一股迷人有如宗教般的信仰魅力，才可贏得大眾的信賴與期待；而且，這個小標誌還需超越流行與時間考驗，維持住永恆。讓我們想起基督教的十字符號或者佛教的萬字圖形，商標也類似宗教的符號標誌，承載著眾人的信仰與夢想。

啟清先生是一個十足的標誌癡，對商標一見鍾情、沉迷依然。他曾在 1996 年進入檸檬黃設計公司擔任藝術指導工作，我們曾同事多年，他不像一般設計師喜歡偏藝術形態的海報設計，也不甚迷戀表現濃厚的花俏造型，就是喜歡「小」標誌與「單調」的品牌標準字，樂此不疲一往情深。也許商標與文字這類屬性的工作與他原先是工業設計背景出身的個性相吻合，他個性嚴謹、堅持細節、自律性高、謙沖溫和，有耐性能與人溝通，這樣的人格特質與 CI 一拍即合，因此，公司內部有關 CI 的業務與工作，均由他一手包辦。

啟清先生出版新書邀請我寫推薦序，特地詳細拜讀全書，書中攘括 40 件案例，件件精采，堪稱其代表之作，且每件案例從課題擬訂到掌握設計目標乃至競爭分析及設計提案之整個過程，均有全程的文字記錄與設計過程，透過閱讀，感受到每一品牌生命的誕生與成長，以及行銷過程中的奮鬥掙扎。這是這是近年來難得一見的一本 CI 的好書，由此，再次見證 CI 的迷人魅力及永恆不變的生命本質。

蘇宗雄 / 中國文化大學美術學系專任教授

Logoholic 的執著

嗜好咖啡或喝酒成癮，是一種病；但嗜好標誌成癮，是三生有幸。而相較於 Bob Gill 大師是標誌狂 (logomania)，我只是小小的標誌癡 (logoholic)。

我與標誌設計結緣是 1981 年在實踐家專所參加的設計營，由龍冬陽、凌明聲、胡澤民等老師啟蒙，接受短暫數天的洗禮，然後就一頭栽進標誌設計的世界，儘管我在大學時主修工業設計，但獨愛文字造型與平面設計，蒙魏朝宏與王申三老師的指導，確立以企業識別為人生的目標。

1989 年申請到大同公司獎助金到美國普度大學進修視覺傳達設計，由 David Sigman 教授指導我品牌專題設計，Dennis Ichiyama 教授指導企業識別，毫無藏私傾囊相授。記得為使得我的企業形象識別有更高品質的雙線圈環裝裝訂，Ichiyama 教授硬是開車載我到車程需一個半小時以上的工廠，訓練我對完美的堅持。1994 年到比利時參加國際標誌雙年展會議，認識 Josef Muller-Brockmann、Hermann Zapf、Marcello Minale、Paul Ibou、五十嵐崴暢、靳埭強等著名設計師，大大滿足標誌設計癮。離開大同公司之後，有幸進入蘇宗雄老師主持的檸檬黃設計，繼續深入探索企業識別，即使後來我自行創業也銘感於心。

憑著對標誌的執著，驅使我彙整 20 餘年來在品牌設計與教學的經驗，尤其是針對文字標誌的做法。本書有別於一般的個人作品集，不只是純粹成果展示，盡量呈現設計的過程與提案標誌，期盼瞭解設計的能力是在於溝通與妥協。

此外，每個設計師均有其優缺點，但客戶導向與全球在地化 (glocal) 這兩原則應該要重視，不能只偏重設計，而書中客戶或許不是赫赫有名的大公司，卻都是認真而努力的企業。

我內人常說抱怨我愛標誌設計甚過於愛她，只能說聲對不起，感謝她長久以來容忍我的標誌癮。

蔡啟清 / 崇右技術學院視覺傳達設計系專技助理教授

目 錄
Contents

12

設計理念 Design Philosophy

14

設計歷程 Design Journey

　　　台灣健康促進基金會形象設計

28

品牌案例 Csae Study

30　案例 01 利能實業形象設計

36　案例 02 大同公司形象設計研究

48　案例 03 中華電訊品牌設計

52　案例 04 華伸科技形象設計

58　案例 05 禾伸堂形象設計

68　案例 06 旅門窗品牌形象設計

76　案例 07 鴻遠品牌形象設計

82　案例 08 連洲興業標誌設計

86　案例 09 神腦 WAP 王品牌形象設計

94　案例 10 台醫生物科技形象設計

100　案例 11 基因數碼科技形象設計

106　案例 12 益維國際形象設計

112　案例 13 昆豪企業形象設計

118　案例 14 敦揚科技品牌形象

124　案例 15 昇康實業企業形象

130　案例 16 南方塑膠企業形象

136　案例 17 震旦家具展示主題形象

142　案例 18 貝登堡兒童美勞品牌形象

148　案例 19 Ocean Star Apparel 形象設計

152　案例 20 愛鎖數位品牌形象設計

158　案例 21 彰德電子品牌設計

164　案例 22 森薇兒品牌形象設計

170　案例 23 普瑭品牌設計

176　案例 24 新崧生活科技品牌形象設計

184　案例 25 角板山商圈包裝形象設計

190　案例 26 軒博形象設計

196　案例 27 創新家具設計國際研討會形象

202　案例 28 德恩資訊企業形象

208　案例 29 阿薩姆甘露品牌設計

214　案例 30 寶利軒品牌形象設計

222　案例 31 輝雄診所新形象設計

230　案例 32 鴻碁國際品牌形象

236　案例 33 基隆國際友茶節活動形象設計

240　案例 34 中華民國企業經營管理顧問協會形象設計

246　案例 35 巧昱服飾品牌整合

254　案例 36 恩美利健康生技標誌設計

260　案例 37 雅本納品牌新形象

268　案例 38 國家自然公園識別標誌設計大賽作品

274　案例 39 恩美利健康生技品牌設計

280 ————————————————————

標誌增補 Additional Logos

299 ————————————————————

謝誌 Acknowledgements

Light up the world with ideas.

用創意點亮世界

Promise 承諾

1998 年我和內人涂玉珠成
立了蔡啟清設計有限公司,
標誌是一個穿透全球的立體
T 字,T 字由剛毅現代的無
襯線字型與優雅人文的襯線
字型組合而成,明確傳達蔡
啟清設計在文字造型的專業
與國際觀,亦彰顯「用創意
點亮世界」的承諾。

設計理念
Design Philosophy

1. 回歸本質之必要的造形

造形須釐清必要的目標，探究本質，將非必要的部份減到最低，才能無所疑懼、發揮全力，使符合目標的造形展現其最大的意義。

2. 整合陰陽的空間變化

天地間陰陽結合可生生不息，視覺設計中正形與反形結合則產生無限的空間，透過在黑中留白或白中用黑，陰陽相互烘托，更使 2D 的造形創造仿若 3D 的空間感。

3. 營造動態的視覺

在靜態的視覺設計中，運用重覆、律動、不對稱、視覺引導等手法，讓視覺生動起來，這也是生命力的表現。

4. 同中求異突顯焦點

無論是陰陽或動靜，全部都是陰就沒有陽的對比，只有動就沒有靜的安穩，在同質性極高的視覺設計中適切的表現相異處，藉著些許衝突，突顯強調的主題，正是所謂「萬綠叢中一點紅」，更有畫龍點睛之奧妙。

5. 意念單純的大器設計

大器就是不瑣碎、不流於俗氣，即使是需要花俏的、新潮的調性，仍以一單純意念來結合成整體性設計，不僅耐人尋味且散發恆久的魅力。

設計歷程

Design Journey

台灣的設計師處在一個相當競爭的環境中，市場規模小、消費者缺少忠誠度，中小企業主希望用最少的預算，以最短的時間，得到最高的品質，就理論而言，這是完全達不到。但台灣設計師們在有限的資源下，拚命努力為中小企業創新品牌設計，把不可能的任務變成可能，而生命力強勁的中小企業，儘管被嘲諷如鼻屎般大而已，仍秉持信心、不畏競爭對手如何的強大仍將品牌推向世界。這正體現台灣實實在在的精神，英文 down-to-earth 更說出「實在」的真諦「一步一腳印」。

實在的精神導引了我的設計歷程數十年。我在台北成長與受教育，行為談吐讓朋友都以為我是台北人，其實我出生在台南新營非常偏僻的小村莊一舊廍，村民多務農，民風純樸而踏實。聽家母述說我剛出生時，因產婆接生有問題而導致我全身發黑，差一點死掉，而村裡沒有醫院，家父又在服兵役，家母需每天騎著腳踏車背我到鎮上去治療，才讓我活了過來，這是上天第一次沒放棄我。我三歲時家父賣掉田地去經商，不久生意失敗後，為了避債只好遷到了三重，全家四人擠在 3 坪大、租來的小房間。到了七歲，國小放暑假，我得回舊廍住外祖母家，一次到大圳溝玩，為了幫朋友撿回流走的手帕，我不小心失足落水、差點淹死，很幸運地又被救起，冥冥中上天再次沒放棄我，從此，我意識到該做個有用的人，讀書也開了竅。即使家中經濟不寬裕，家父還是送我進入私立格致中學，然後考上建國中學，準備選擇建築設計為未來的志業。只是高中時父母感情出了問題，家裡經常吵吵鬧鬧，我無法平靜地讀書，多數時間就是畫畫。父母離婚後，已是高三，我雖有心於課業卻力有未逮了。

大學聯考前預先選填志願時，我只填了五個建築系與二個工業設計系，最後成績不夠好，落在大同工學院工業設計系，斷了成為建築師的夢想，不過大同離家非常近，可省去外宿費用，當時學雜費比起其他私立大學也低一些，每學期只要九千多元，而我的課業成績可申請大同公司書卷獎學金則有三萬元，當時是筆大數目，有了大同公司的贊助讓我四年的學習無後顧之憂。雖然我以第一名自大同工業設計系畢業，我都只在工業設計領域的邊緣徘徊，或許是國小養成寫書法的習慣、高中時跟鄧雪峰老師學了國畫的因緣，我還是熱衷於視覺藝術，在大二時有幸隨魏朝宏老師學文字造型，大三修王申三老師的印刷設計課程，開啟我爾後朝向品牌與企業形象設計的契機。

莉妲淑女精品是我在 1984 年第一個完整的而留下紀錄的習作，模擬以一個開設精品店名為 Rita 的女生，設計符合淑女優雅風格的字體標誌，此時我嘗試將英文字母以大小寫混合，中文字體配合有襯線英文字體的寫法，加入行書的運筆形式，簡化部份中文筆畫，將「T」

與「a」字做連字處理、縮小字間距。一年的印刷設計課程，我充分練習了從設計、完稿、標色、打樣修正到上機看印的整個流程。

大學畢業後我考上預官，在金門當步兵排長，兩年沒能碰設計，每天構工、修路、操練，能輕鬆扛起 50 公斤水泥，測驗過 5000 公尺、排攻擊，很多人抱怨當兵兩年少掉很多賺錢機會，我卻慶幸身體因此強健許多。就在退伍前接到時任大同公司印刷中心經理王申三老師的信件，邀我入印刷中心擔任設計師，我沒有多考慮，一回到台北，馬上報到開始工作。一邊工作我一邊準備留學，考 Tofel、寄申請表與作品；又有機會被公司派遣到東京豐口設計研究所、凸版印刷株式會社實習，豐口設計研究所大柴健宏社長給了許多指導，並介紹向留學德國烏姆 (Ulm) 造型學院的中垣信夫先生請益，學習更細膩、優質的設計；有機會當然要體驗新幹線，到大阪、京都，感受關西文化，大阪城綻放的初春櫻花，美到令人都優雅起來。

實習返台不久，接到人事處通知，要我擔任林董事長外勤機要秘書，便跟著董事長到董事長公館辦公，每天從早到晚四處奔波，為省下時間有時和董事長在車上吃餐盒，讓我見識到大人物其實更勤奮。收到美國普度大學寄來 I-20 時，我向董事長報告要去印第安納州留學，他說他在擔任台北市議會議長時去過印第安納波利斯 (Indinopolis) 看 Indy 500 大賽車，證實年輕時的董事長是喜愛開跑車的。

留學需要很高的費用，但原本的積蓄因委託同學代操股票而付諸流水，緊急向公司申請獎助金 60 萬元，並和公司簽約，學成後需服務三年，上天又一次幫忙解危，讓我能順利再精進視覺傳達設計。赴美前再被派遣到日本名古屋設計博覽會參觀取經，各設計先進國家在三大展場中展示對未來生活提案的嶄新創意，展館一個比一個還壯觀，然而日本同時不忘宣揚其傳統祭典、柏青哥 (Pachinko) 文化等。

到了普度，主管設計課程的 Dennis Ichiyama 教授知道我在台灣沒用過 Mac 電腦，要我先跟隨 Lind Babcock 教授學習繪圖軟體 Freehand 和 PageMaker，但是學校的幾部 Mac 電腦不在系上，為了每天能練習，我得一大早到電腦教室門口排隊搶前面幾位，即使頂著零下 20 度寒風也未澆熄我的熱血，俗話說「把吃苦當作吃補」。第二年系上有了 2 部 Mac 電腦，我順利申請成為管理員拿到 TA 獎學金，教導學生使用軟體。兩年的研究所課程，第一年我修一些大學部的課程讓自己的基礎更紮實，像是造形基礎、插畫、編排設計、包裝設計、企業識別等，第二年則是工業設計、專題設計與畢業展覽，有時作業太多半夜就不回宿舍，直接躺在研究室的桌上睡覺，連 David Sigman 教授都看

莉姐
淑女精品
RITA

1984 年完成第一個手繪之字體標誌設計

沿用嫦娥奔月海報圖案之手提袋設計

不下去，叫我去睡他辦公室的沙發，畢業展前一天更連續工作 38 小時，想要完整呈現專題成果，也只好當個拚命三郎，尤其在美國必須靠實力才能發聲；有次研究生辦聯合藝術展覽，主辦的學生說是視覺傳達不是藝術、不能展出，這分明是矮化，我當然據理力爭，將視覺傳達作品用大色塊表現嫦娥奔月與后羿射日神話故事參展。

難得有空時則請朋友開車到芝加哥，數度造訪藝術學院博物館 (AIC)，欣賞多元而豐富的收藏品，希望設計中能融合藝術氣息；博物館鄰近壯闊秀麗密西根湖畔，在舒適的天氣裡欣賞風帆點點，令人心曠神怡。到印第安納波利斯聽 Woody Pirtle 的演講，這位著名設計師不只是外表帥，設計作品更是和人一樣有氣質。

取得碩士學位馬上赴大同在加州的各子公司參訪一個月，接觸更多元的美國文化，順道參觀巴沙狄那藝術中心設計學院 (Art Center)、加州大學 (UCLA) 與史丹佛 (Stanford) 等名校，試圖一探吸引全球優秀學生來朝聖的堂奧，當然怎能錯過熱鬧的維納斯海灘 (Venice Beach)，不游泳也可欣賞比基尼辣妹與街頭藝人文化。大同美國公司孫總經理更是特地載我到剛啟用不久的洛杉磯現代美術館 (MOCA)，向磯崎新的後現代風格建築，與五角設計 (Pentagram) 的形象識別設計朝聖，還享用特別的 Ravioli 義大利餃，是全新的麵食體驗。透過 Dennis 的引薦，我到舊金山的朗濤公司 (Landor Associates) 向 Jerry Kuyper 請益，他一身輕便、穿著短褲，談其作品的呈現，沒有大設計師給人高不可攀的刻板印象。而很少人會徒步來回金門大橋，走過才知這座由普度大學土木工程教授所設計的大橋建築之宏偉。

歸國後董事長特助也是總經理夫人要我到直屬於她的產品企劃處，控管新產品開發、廣告與宣傳。我結婚不久轉任視聽產品設計處工業設計課代課長，帶領 10 位設計師開發新型的電視、錄放影機，連年拿到優良設計獎。1994 年與太太到比利時參加第一屆商標雙年展與會議，先取道法國巴黎，領略貝聿銘的羅浮宮金字塔，將傳統與現代完美融合，而白天的艾菲爾鐵塔像鋼鐵大巨人，夜裡點上燈光，卻柔和的彷彿畫糖般晶盈剔透；巴黎有細雨綿綿，但撐著小傘悠遊在浪漫的香榭麗舍大道，更陶醉於濃濃的法式咖啡風情中。標誌會展的地點在比利時的奧斯坦德 (Oostende) 市的 Thermae Palace Hotel，飯店沿海濱而建，非常古典，能與仰慕已久的字體大師 Hermann Zapf 在堤上散步、聊天，真是一大喜悅；也見到 Dennis 老師在巴塞爾 (Basel) 任教的老師也是現代主義大師 Josef Müller-Brockmann，與來自世界各國的重要設計師，大開設計的眼光。

和大同契約結束後，又再服務了一年，當管理者不是我的職志，想再往企業形象設計發展，忍痛離開栽培了我很久的大同公司。自由幾個月後，因早已仰慕檸檬黃設計許久，便自告奮勇打電話給蘇宗雄老師，拿了作品去面試，然後就開始上班。有機會接觸大成長城企業、台積電、技嘉科技、和信電訊、龍鳳食品等公司，鍛鍊堅實的設計功力，而承蒙蘇老師的照顧，薪水是很不錯的。

1998 年夏天隨公司旅遊京、阪、神，生平第一次入住現代而氣魄的五星級 Westin Hotel，見識到京都龍安寺枯山水的禪意，拜訪了高田雄吉先生，瞭解日本企業形象的設計模式。同年底分租朋友的辦公室一角，開始個人的設計公司，隔年買了家庭辦公室，不久太太也辭職回來幫忙，雖然踏上更坎坷的設計路，日子一久了卻能「歡喜做甘願受」。當許多設計師都在談論設計的價值，期望為產業與個人創造雙贏、獲致利潤，而我的真價值不在於創造多少財富，而是以設計盡一點社會責任，獲得快樂而已。

Denext

ABCDEFGHIJ
KLMNOPQRST
UVWXYZ
abcdefghijklm
nopqrstuvwxyz
1234567890!

Denext 英文字體設計

進入 21 世紀，我開始嘗試設計英文字體，有些是純粹好玩，寫信給 Hermann Zapf 給了我一些意見，漸漸對字體設計更有心得，為將來創造新中文字型而準備；旅行更遍及澳洲、美國達拉斯 (Dallas)、香港、泰、星、馬、日本九州、上海、泉州等地，我喜歡在城市中行走，街頭處處是形形色色的新奇事物、大建築師的作品和文化的味道。也陸續在亞東、北科大、銘傳、崇右等學校兼課，一週幾個小時，雖只是「跑龍套」，倒是體會了「教學相長」的意義。2008 年正式成為崇右技術學院專任老師，在篳路襤褸的草創期跟著學生一起奮鬥，轉眼已五年，看到有些學生為了學習得拼命打工，感觸良深，也帶給我更大的啟發。

濃縮數十年的心路歷程，不是標榜自己的功績，相較於許多大設計師，根本是 nothing；但像我這般平凡的人，生活要過的精采，不需住豪宅、吃美食，而走進山、海，親近藝術、設計，生活一樣豐富。確立了人生的目標，不斷奮力向前，自然會離目標愈來愈近，如果怨東怨西，只會原地打轉、也讓自己的身心貧困。

而做了那麼多的標誌與形象，如果要提出代表作分享，就是接到輝雄診所劉輝雄院長電話，他和朋友成立了台灣健康促進基金會，邀我從事形象設計，設計的價值被肯定，能為社會做件有意義的事。因此，我要專論此非營利組織的品牌之設計流程，同時也可為下一章節所展示的 39 案例做總體的說明，類似的細節就不多贅述。

台灣健康促進基金會形象設計

課題　　　　　設計一開始不是畫圖，首先要瞭解企業存在的意義與宗旨，此等課題的明確化就是個挑戰。台灣健康促進基金會宗旨是向民眾推廣預防醫學與健康促進的觀念，從養成正確生活習慣找回身體健康，遠離生活習慣病，如心血管疾病、癌症、糖尿病、肺炎、腎臟相關疾病等。而要補助研究、出版與辦理相關活動都需有相當的經費支持，故有此一基金會的成立。

設計目標　　　擬定設計期望達到的設計目標：
1. 傳達台灣健康促進基金會的行動力。
2. 超越紛擾的政治，做為全民的基金會。
3. 表現有個人健康才有幸福人生的意向。
4. 展示養成良好飲食習慣與休閒運動。

競爭分析　　　大規模的調查不是一般中小企業與非營利組織所負擔得起的，可做簡單的定位分析，一方面做為借鏡但不能抄襲，另一方面確立自己的市場定位與特質。

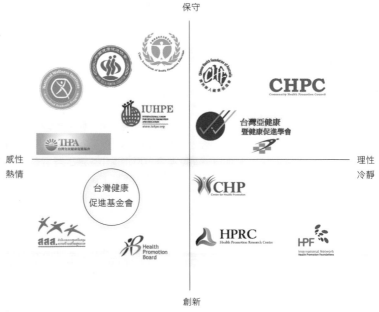

十字分析圖
（引用之所有公司標誌圖案，其商標權與著作權均為該公司所有。）

視覺概念　　　　　畫圖前要開發出消費者能認知的視覺。台灣健康促進基金會的視覺
設計概念將是以人為中心，台灣、健康與促進三個主軸構成金字塔，
每一個主軸再向外延伸視覺概念，透過如此的播種才能讓創意繁盛。

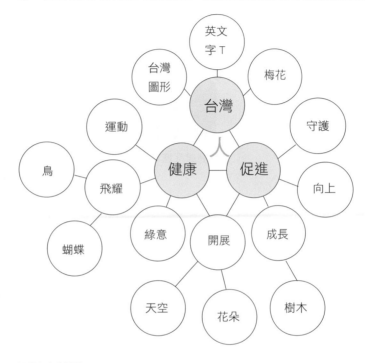

視覺概念發想圖

快速草圖　　　　　信手拈來拿到什麼筆與紙就開始不斷的畫出草圖，充分激發腦力，
不需刻意畫整齊，也不必修飾，讓手、眼、腦協調運作，效率才會高。
選出較好的設計，再以描圖紙來稍加描繪，以便掃瞄進電腦。

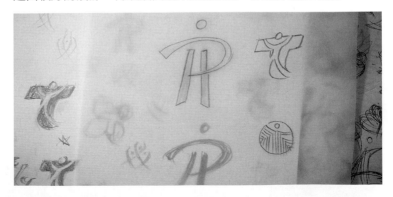

發想與提案　　　　某些客戶會說用草圖檢討設計就好，這是行不通的，畢竟專業素養不同；提給客戶看的設計必須再經過整理與電腦繪圖，呈現出讓客戶可以完全理解、去掉想像的空間。提案數量應該有所取捨與建議，不需多到讓客戶頭痛。

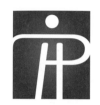

台灣健康促進基金會

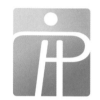

台灣健康促進基金會

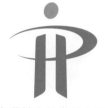

台灣健康促進基金會

台灣健康促進基金會

台灣健康促進基金會

台灣健康促進基金會

台灣健康促進基金會

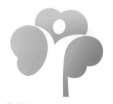

台灣健康促進基金會

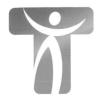

台灣健康促進基金會

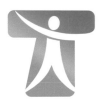

台灣健康促進基金會

台灣健康促進基金會

台灣健康促進基金會

台灣健康促進基金會

台灣健康促進基金會

台灣健康促進基金會

台灣健康促進基金會

台灣健康促進基金會

台灣健康促進基金會

設計修正與再發展

中文字體造型是相當的重要，提案時以文鼎粗圓體搭配圖形標誌、但是約乏個性。中文字體的設計再參考圓新書體，重新調整粗細變化，尤其是將筆畫端點的半圓改為兩端小圓角，呈現出穩定又柔和的美感形式。

台灣健康促進基金會

文鼎粗圓體

台灣健康促進基金會
灣康進

灣、康、進等字盡量改寫以符合教育部的規範，處理每一筆畫間距與架構，提升辨識性，更仔細調整「灣」字的筆畫粗度，讓它不易黏成一團，微調「台」字使每個字大小更加均衡、更易讀。

台灣健康促進基金會

完成的中文字體標誌

廳標誌

圖形標誌再度精緻化細修，搭
配中文字體，調出兩款樣式，
再提出給客戶做最終確認。

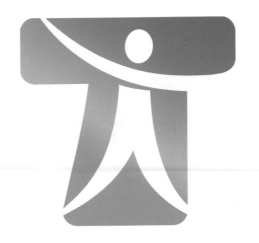

此案將人形頭部稍傾斜、左方
手部突出標誌外，修整手部與
身體間隙也有粗細變化。

台灣健康促進基金會

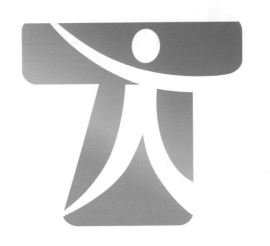

選定此案，因手部與身體接合
感較好，腳部的支撐穩定，而
且人字的字型更明確。

台灣健康促進基金會

標誌定案

定案標誌是圖形標誌與中文字體的橫式組合，並加入財團法人
的名稱，整體標誌穩定而有向上力量，運用藍到綠的漸層色
彩，明確呈現個人健康地生活於藍天綠地的台灣之中。

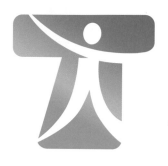

財團法人
台灣健康促進基金會

財團法人
台灣健康促進基金會

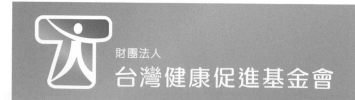

標誌色彩因應不同的印刷方式與背景而需要不同的呈現方式，
有較強的底色時，需在圖形標誌外圍一圈白色來區隔。

輔助圖案

輔助圖案是以各種運動、水果、蔬菜等小圖組合成台灣圖形、體現「健康愛台灣」的設計意念。有多種色彩與單一色彩兩種變化，可因應不同的媒體需求，增強整體形象。

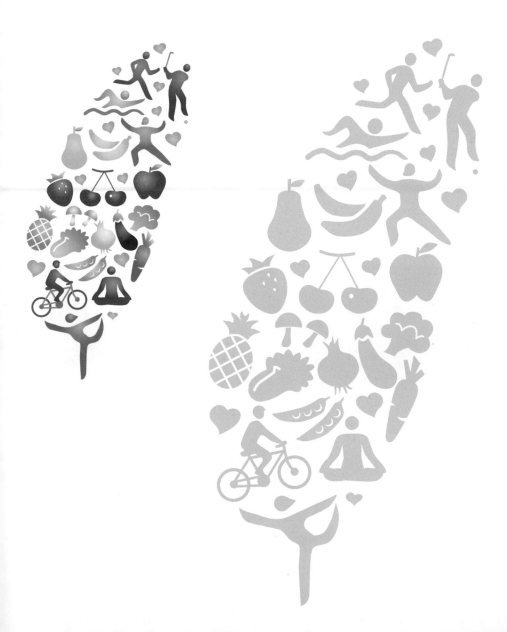

形象應用設計　　　　　依標誌、色彩、輔助圖案、字體等基本系統發展各項之形象應
用設計，項目如太多則依需求之緩急，可分階段設計，再有系
統的整理出識別手冊，供以後發展設計有所遵循，避免破壞形
象之一致性。

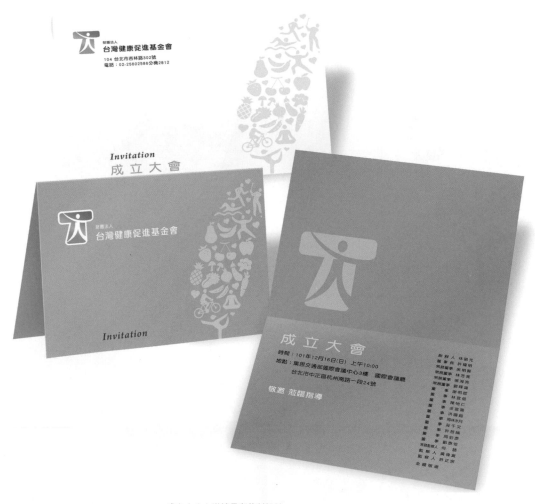

成立大會之邀請函與信封設計。

名片、公文信封與信紙之設計。

品牌 Case Study

案例

自1991 年從研究所畢業後開始致力於品牌設計，特將 20 餘年來所做過的案例，挑選出 39 例，盡可能地探討客戶所遭遇的問題、收集資訊、訂定解決方案、創意開發的過程、文字之設計、定案作品的產生、標誌的應用等。

但因每個案例之大小不同，太多設計項目的案例就不做完整的紀錄，避免流於像是交給客戶的企業形象手冊。

即使今日許多品牌已不存在或經更新設計，仍希望重現當初設計的完整過程，分享經驗，提供業主或品牌設計師於從事品牌設計時做為參考的價值。

案例

01

identity design

Reliance Enterprise

利能實業形象設計

● 客戶 利能實業股份有限公司
地點 台北市
產業 國際貿易與製造
年份 1991~1992

● ## 課題：

利能實業不單是國際貿易公司也是製造公司，成立於 1971 年，為慶祝 20 週年，並準備喬遷到新辦公室，希望能有嶄新的形象。該集團主要有五金、木製品、塑膠模具、成衣及電子等五大事業部門，不算是小公司，但總裁說美國某個設計公司標誌設計的報價是 NT10,000，也秀出提案設計，結果我看是不夠水準，並不是美國的設計就是好的。

整個公司的氛圍是實際與正派，員工積極努力的工作，共同體現公司的成長與顧客的滿意。

設計目標：

1. 直接拿 Reliance 首字「R」來做標誌圖形的設計。
2. 需考慮其他子公司也會使用相同的標誌，R 字不能太直接，著重於其涵意。
3. 呈現國際貿易的領導公司形象。
4. 造型穩健不做炫耀式的設計。

設計發展與提案

● ● ● ● ● ● ●

第一款

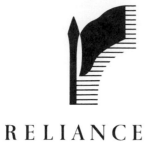

→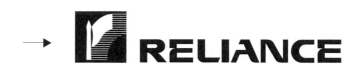

第二款

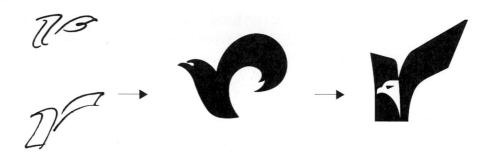

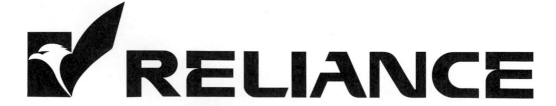

第一款設計以旗幟為圖案，象徵佔領版圖，擴展全球貿易，兼顧技術力與細緻感；第二款以老鷹為圖案，象徵事業鵬程萬里，具開創性且強而有力。最後選擇老鷹的設計，突顯遨遊於國際的領導地位。

設計決選與定案

● ● ● ● ● ● ●

最終將老鷹圖案上不必要的羽毛細節都清除,加粗小寫 r 字的
豎筆畫,留出空間讓老鷹的嘴喙不會直接撞到牆壁。老鷹宛如
打勾造型,寓意正確的選擇,翅膀用橙色 Pantone 1585C 象徵
動力,在沈穩的墨綠色 Pantone 357C 間更加彰顯。而英文字
體則從 NEC 的標誌得到靈感,強調技術力。

應用設計

RELIANCE
Reliance Enterprise Corp.

傅 秀 芳
木製品部副理

Shainer Fu
Assistant Manager
Woodware Div.

Ext.298

利能實業股份有限公司
台北市復興北路369號9樓
9th Floor 369 Fu Hsing North Road
Taipei Taiwan Republic of China
Tel: 886 2 2546-6000, 2546-7000
Fax: 886 2 2545-3636, 2545-3939
Fax Direct Line:886 2 2545-6416
E-mail:shainerfu@reliance-tnpc.com
URL:http://www.reliance.com.tw
統一編號:30412937

RELIANCE
Reliance Enterprise Corp.

利能實業股份有限公司
台北市復興北路369號9樓
9th Floor 369 Fu Hsing North Road
Taipei Taiwan Republic of China
Tel 886. 2. 5466000, 5467000
Fax 886. 2. 5453636, 5453939

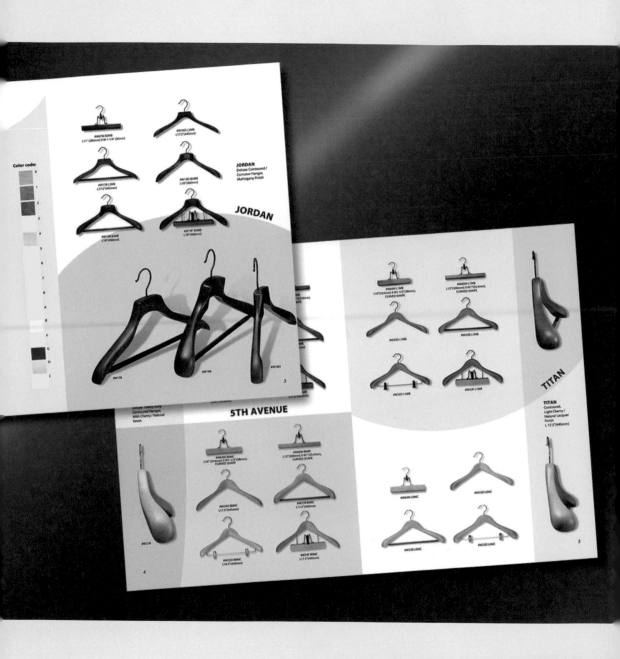

部份企業形象之應用設計：名片、信紙與型錄設計。

案例

02

identity design proposal

Tatung Co.

大同公司形象設計研究

● 客戶 大同公司
地點 台北市
產業 3C 產品製造與銷售
年份 1994

● ## 課題：

1994 年大同公司林董事長挺生先生要求林處長季雄領導設計部門研究改善大同公司形象，由我負責設計統籌。當時面臨兩大問題： 一是上了年紀的消費者只知大同賣電鍋，而年輕消費者根本完全和大同脫節，新業務的拓展非常之困難；二是，內外銷品牌標誌不一，亦產生混淆。重新建立消費者的溝通成為首要目標。

設計目標：

1. 設計提案採保留現有的標誌設計與全新設計雙軌並行。
2. 傳達大同公司在發展 3C 產品改善生活提案上的努力。
3. 注入年輕與創新的動能。
4. 歷史悠久公司的信賴。
5. 具國際視野的大公司使用國際共通語言為標誌。

可惜許多主管仍對現有標誌有著不可忘懷的感情，但若只以現有標誌做修改根本不能呈現新形象，而大膽使用新標誌，全球的註冊費與執行費用過高。最後，只停留於研究階段，未能實施新設計。

內銷品牌標誌

外銷品牌標誌

提案 1

<div align="right">原有設計</div>

↓

<div align="right">更新設計</div>

第一款設計以現有設計為基礎，新設計僅修正被視為電扇的「志」形標誌，略加寬白色線條，縮小時仍可維持良好的清晰度。而字體也以原字體略改良，加強粗細的變化與圓弧感，同時採用比較親和的深灰色。漸進式的改善標誌，考量到讓消費者不會過度不適應。

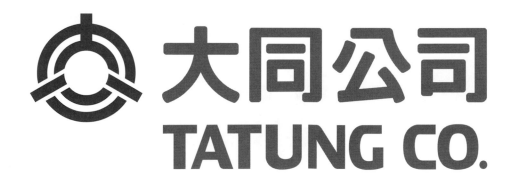

提案 2

Optima Bold

第二款設計仍以保留現有設計為基礎,將「志」形標誌縮小,反白置於盾形色塊中,強調傳統的優勢。而字體以 Optima Bold 為藍本,嚐試將「A」與「N」改為小寫,拉長「T」字的橫筆畫,並將略帶弧形的筆畫直化,少些細節反而更容易被閱讀。色彩橙與墨綠的搭配呈現活力與優雅的生活。

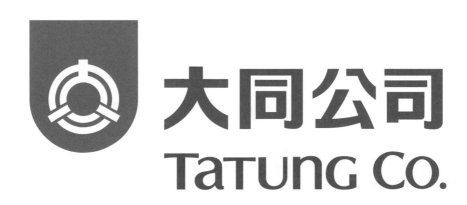

提案 3

第三款設計源自「T」字與圓形的全球，寓意站上全球的頂端，圖案又像是果實，藍綠色呈現 3C 科技帶來生活的美好。字體帶有粗細的變化，幾何的字型與圖案搭配協調，亦將「A」與「N」字改為小寫。

提案 4

● ● ● ● ● ● ●

TATUNG

第四款設計使用第一款設計的字體來做設計變化，強調首字「T」的飛揚造形，壯碩的結構態勢給予消費者信任與支撐的力量。「T」字圖形可單獨拿出來成為一圖案標誌，也可放到整個字體中成為字體標誌。

提案 5

TATUNG

TATUNG

第五款設計利用橢圓暗示擴大與前進的力量，訴求大同由一個小公司發展成為一個環球的大公司，搭配漸收的細線，呈現飛躍感，同時呈現環保的信念。是唯一一組搭配有襯線的字體，增添一些人文風格。

案例

03

logo design

InstantWave of National Datacom

中華電訊品牌設計

● 客戶 中華電訊科技（股）
地點 新竹市
產業 無線網路
年份 1996

● ## 課題：

與電信界巨人僅一字之差的中華電訊，位於新竹科學園區，深
耕無線區域網路及家庭網路市場多年，無線區域網路自有品牌
為 InstantWave。透過雙向溝通股份有限公司的代理，執行品
牌標誌之設計，應用於無線轉接卡（PCMCIA Adapter）上，也
一併設計轉接卡上的貼標。

設計目標：

1. 兩段式設計，重點放在 Wave 字。
2. 表現無線電波的傳輸。
3. 傳達運用無線通訊技術做遠距的溝通。

設計發展與提案

● ● ● ● ● ● ● ● ●

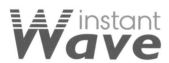

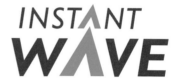

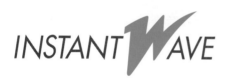

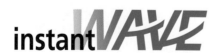

設計過長的名稱時，除了整排的線性設計外，也有上下兩段式
的設計，並為網路通訊的波動感提出各種可能性，如：類似
NDC 的線條、上下兩個「A」字、弧線等。

商標誌

設計決選與定案

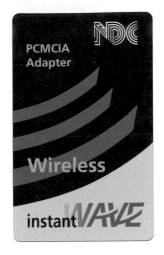 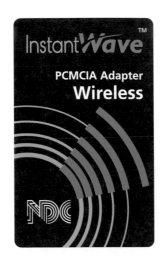 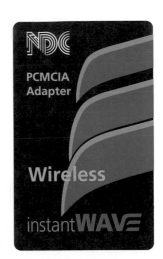

Instant**Wave**™

定案設計的 Instant 字體使用 Avant Garde Book，但壓縮字寬，讓寬度縮短，並稍微調開字間距，修改「t」 字讓末端翹起，整體更易辨識，與 Wave 字體使用 Gill Sans Bold Italic 做對比，增強前進的動態。綠色 Pantone 361C 象徵新穎與前進、天藍色 Pantone 300C 象徵網路科技的天空。

案例

04

identity design

*3Cam
Technology*

華伸科技形象設計

● 客戶 華伸科技（股）
 地點 新北市
 產業 電腦周邊
 年份 1998

● ## 課題：

由華孚工業與禾伸堂企業共同投資設立的華伸科技（股），生產 CCD 及 CMOS 的外接式 PC Camera 網路攝影機，自有品牌名稱 3Cam，不是數據網路大公司 3Com，網路攝影機有市場潛力卻也是競爭激烈，需要品牌形象做區隔。

設計目標：

1. 圖形標誌避免與 3Com 產生混淆。
2. 以 3C 為設計重點能傳達產品的屬性。
3. 數位與攝影機成像的視覺效果。

設計發展與提案

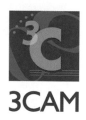

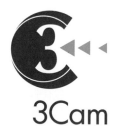

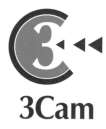

以 3 個「C」字與 3C 來做設計發想，同時表現電子產業與相機鏡頭的成像技術兩大意念。

設計決選與定案

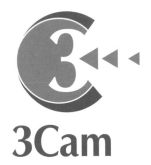 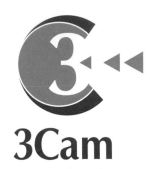

3Cam

Optima Bold

定案標誌表現光進到相機鏡頭成像的概念，三角形強化電子科技的動力；加粗圓周的白線，讓標誌即使縮小，細節仍可以呈現。英文字體以 Optima Bold 為基礎，字寬壓縮 93%，另外將 3 字稍為放大與 C 字一樣大。標誌使用橙色 Pantone 1585C 代表成像的豐富性，深藍色 Pantone 295 C 代表科技的沈靜，用對比色來突顯視覺的中心。

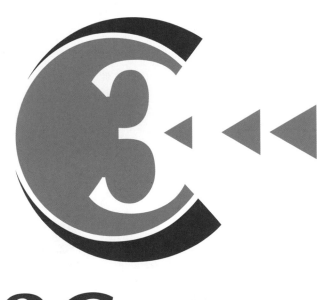

應用設計

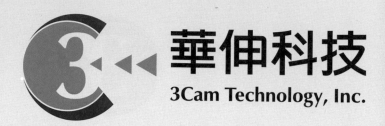

3Cam Technology, Inc.

華伸科技股份有限公司

<div align="right">文祥粗黑體</div>

華伸科技股份有限公司

中文字體是以「文祥粗黑」為藍本打出的字群，需要調整的是「伸」字太小、「有」字的月部首不夠寬、「司」字呈現頭重腳輕的倒三角形，再透過審慎的設計，讓部份筆畫有模版(Stencil)的感覺，使原本普通的字形呈現出新的風貌。

華伸科技股份有限公司

沈 弘 人
業務經理

台北縣汐止鎮新台五路一段98號4樓
電話 02.2696.2625 分機
傳真 02.2696.2607
統一編號 16228241
http://www.3cam.com.tw

<div align="right">名片設計</div>

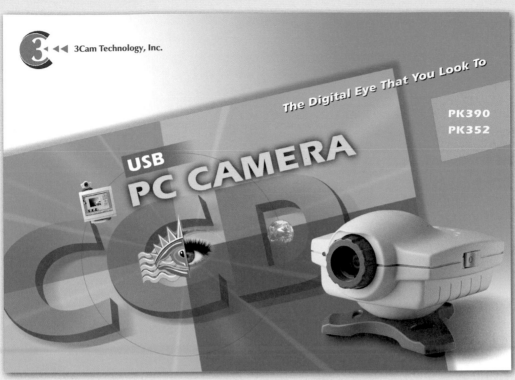

型錄封面

案例

05

identity design

Holy Stone
Enterprise

禾伸堂形象設計

● 客戶 禾伸堂企業股份有限公司
地點 台北市
產業 電子元件
年份 1999

● ## 課題：

禾伸堂（Holy Stone）1981 年 6 月成立，在創辦人深厚的電子
技術背景前導下，建立紮實的專業技術服務基礎，產銷電阻、
電容等被動元件並代理銷售電腦多媒體之視訊與影像編輯軟
體。1999 年在龍潭設立生產基地，自製生產積層陶瓷電容，
創立 HEC 自有品牌。同時股票也準備上櫃，擬重新塑造形象，
以提升客戶與投資大眾的信賴。因為唐總經理非常滿意 3Cam
的設計，再度委託禾伸堂形象設計案。

設計目標：

1. 延續舊標誌精神：三個相交圓環代表三位創辦人齊心協力，
並以三個三角形結合成向上發展的造型、最大的外圓則象徵
在共同的工作環境中為同一目標奮鬥。
2. 盡量不改變原有公司標誌，但要強化視覺形象。
3. 同時建立公司形象與 HEC 品牌形象。

原有公司標誌

設計發想

標誌修改是舊瓶裝新酒，沒什麼大趣味的設計，卻是要仔細的
商確，花更多功夫去嘗試維持現狀還有新意。

設計修正與決選

● ● ● ● ● ● ● ●

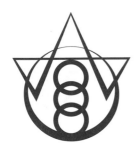 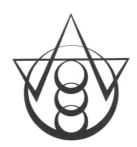 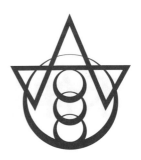

雖經歷一大段設計路程，但因為修改過多，只好再退回到原有
標誌來重新思考，微幅修改才是設定的目標。

設計的定案

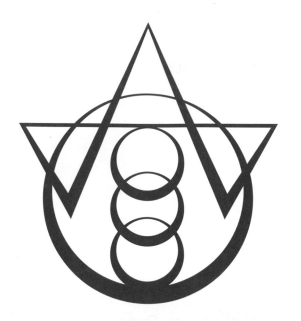

禾伸堂
Holy Stone

定案標誌加強粗細變化，就可呈現立體感與精緻度，達成視覺上的輕盈效果與齊心協力的向上力量。英文字體為 ITC Stone Sans Bold Italic。單一的深藍色 Pantone Reflex Blue C 代表企業注重誠信紮實、不花俏。

禾伸堂企業股份有限公司

研澤方新書

禾伸堂企業股份有限公司

以研澤方新書為藍本，但從電腦打出的方新書的字群中「伸」字與「堂」字距離太近，「有」字重心下沉、其月部稍窄，需要修正，而方新書太單薄無法呈現出企業的力量，需將整體的線條加粗。

企業署名

 禾伸堂

 Holy Stone

Holy Stone

 禾伸堂企業股份有限公司
Holy Stone Enterprise Co., Ltd.

 禾伸堂国际贸易(上海)有限公司
Holy Stone International Trading (Shanghai) Co., Ltd.

應用設計

楊 繼 仲

禾伸堂企業股份有限公司

114 台北市內湖區環山路二段62號
電話: 02. 26270383 分機311
傳真: 02. 27987181, 27987182
統一編號: 20891326
E-mail: jack@holystone.com.tw

名片設計使用淺米色象牙卡 (縮小約 60%)。

禾伸堂企業股份有限公司
Holy Stone Enterprise Co., Ltd.

114 台北市內湖區環山路二段62號
62, Sec. 2, Huang Shan Rd.,
Taipei, Taiwan 114, R.O.C.
Tel: 886. 2. 26270383
Fax: 886. 2. 27987181, 27987182

小 包
平 信
限時專送
印刷品
掛 號
部門:

禾伸堂企業股份有限公司
114 台北市內湖區環山路二段62號
電話 02. 26270383
傳真 02. 27987181, 27987182

中式信封的設計刻意將公司形象置於下方。

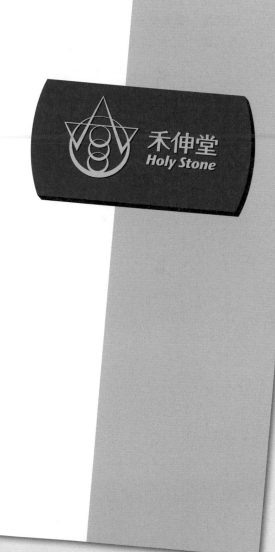

禾伸堂

檔案夾設計的展開。

品牌設計發想

HEC 是禾伸堂的被動元件一貼片陶瓷電容的自有品牌，「被動元件」的作用就是透過低電壓、過濾雜訊等方式，達到保護「主動元件」的目的。圖案呈現應用於 3C 電子產品的晶片狀造型，字體穩重，傳達安全有效率、高品質。

設計決選與定案

● ● ● ● ● ● ●

第一組兩案
將「H」與「E」的中心橫線
連結表現出電的關連性。

第二組兩案
將「H」獨立出來強調,以
陰與陽表現「0」與「1」。

第三組兩案
以漸層線條結合「H」字,
表現動力與技術。

 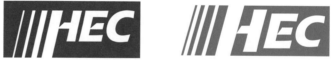

定案標誌簡化線條,沿用禾
伸堂企業深藍色,英文字體
依據 Frutiger 76 Black Italic
來做調整,整體造型有前進
的動力、品質技術力,紮實
而穩健。

案 例

案 例

06

branding design

Travel
Window

旅門窗品牌形象設計

● 客戶 浩瀚網路旅行社 (股)
地點 台北市
產業 網路行銷
年份 2000

● ## 課題 :

有鑑於網路行銷之盛行，康福旅行社另成立浩瀚網路旅行社，透過網路來拓展旅遊商機，好友迪崴設計鄭先生邀我一起設計。其品牌名稱則為 Travel Window 旅門窗，非常的富有想像空間，公司內部雖以資訊工程師為主，但都是一批活力十足的年輕人，企圖擺脫老旅行社的包袱。

設計目標 :

1. 符合 Travel Window 品牌名稱的想像空間。
2. 表現天空的浩瀚如浩瀚的網路。
3. 透過網路得到豐富的旅遊資訊與服務。
4. 傳達旅遊的多彩多姿。
5. 年輕有活力的文化。

設計發想

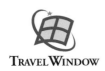

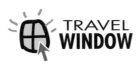

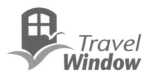

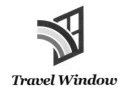

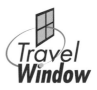

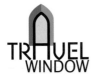

因應旅門窗的品牌名稱,提案整合門窗、滑鼠、游標、網站、彩虹、飛行、雲端等意象,以設計圖形標誌為主。

設計修正

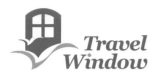

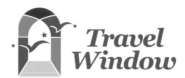

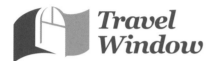

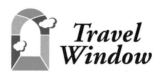

為強化旅門窗網站帶來旅遊生活的愉快體驗,客戶一直要求多采多姿、富變化的圖案標誌、色彩與字體,乾淨的字體反受到排斥。

設計決選與定案

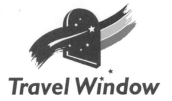
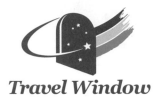

三組決選案強化線上互動與
獲得資訊的效果。

定案標誌傳達與公司名稱浩
瀚的關連,而一點入旅門窗
的網站,就能得到如多彩多
姿的旅遊經驗,彩虹末端以
筆刷處理,營造自由感。
而英文字體則說服業者選
擇比較易讀的 Optima Bold
Italic,而中文字也要易讀,
其中的「窗」字需特別改正。

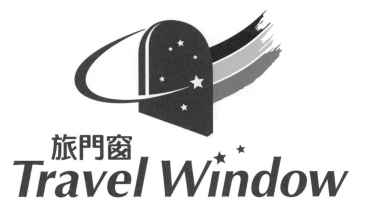

文穎粗黑之寫法有誤

應用設計

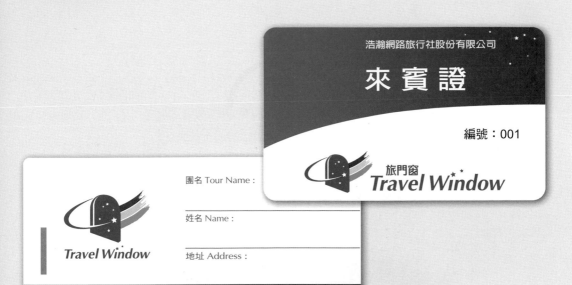

團名 Tour Name：

姓名 Name：

地址 Address：

浩瀚網路旅行社股份有限公司

來 賓 證

編號：001

行李吊牌、來賓證（縮小 90%）

護照套封面設計局部（縮小 90%）

企業造型

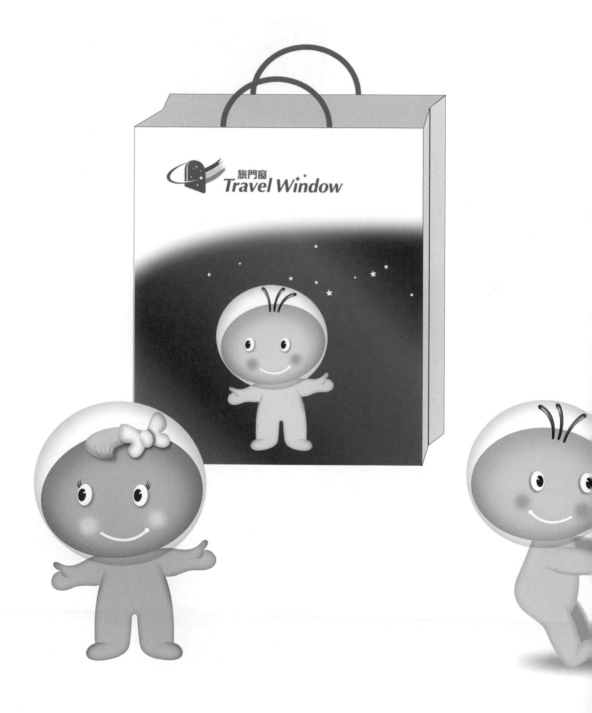

配合浩瀚的宇宙，企業造型
吉祥物為太空寶寶，以多樣
的姿態變化來豐富企業形
象，由胡松齡設計。

07

branding design

Sahara

鴻遠品牌形象設計

● 客戶 鴻遠實業（股）
地點 新北市
產業 飲用純水與辦公室用品物流
年份 1998

● ## 課題：

鴻遠實業主要供應辦公室大樓飲用水、國內外品牌飲水機 / RO
純水機之銷售、保養、維修等服務。Sahara 是使用於包裝飲用
純水的自有品牌，但公司業務擴大至辦公室全系列用品之銷售
配送，已缺乏一致的識別形象，需重新定位以符合經營需求。

設計目標：

1. 創新的設計形式。
2. 呈現「潔淨、快速、便捷」的服務精神。
3. 傳達事業的未來性及多元面貌。

設計發想

Sahara

Sahara

SAHARA

SAHARA

⑤ SAHARA

SAHARA

SAHARA

SAHARA

SAHARA

SAHARA

SAHARA

SAHARA

Sahara

多款提案表現沙漠中的綠洲、水流的意象，還有「A」字表現金字塔，象徵屹立不搖的高品質。

設計決選

第一組以沙漠的綠洲來突顯供水
的事業，循環象徵生生不息。

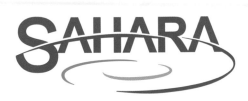

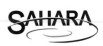

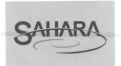

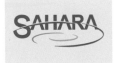

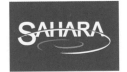

第二組採用連字的設計法來呈
現，造出水流與物流意象。

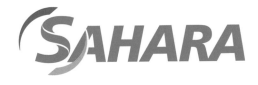

第三組強調首字「S」，以水流
與環繞的設計象徵事業的滾動。

設計定案

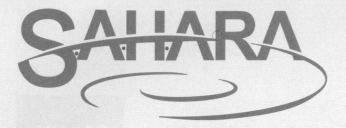

原有字體標誌以 Arial Bold 為基礎做連字處理的提案，需改善幾處空間太小、「H」字上半部太高的缺點，並需處理弧線與「R」字的交接感。

SAHARA 撒哈拉

主色為藍色 Pantone 2935C 來象徵原有的飲用水產業，流動代表服務的速度，弧線繞成旋渦形成天際的星雲，呈現物流與新事業開展的無邊無際。

企業造型吉祥物仙人掌娃娃，胡松齡指導設計。

應用設計
● ● ● ● ● ● ● ●

SAHARA

郭 劍 明 總經理 　　Steven Kuo General Manage

鴻遠實業股份有限公司 235 台北縣中和市立德街307號
TEL: 02-22258500　FAX: 02-22257276　統一編號：96940467

撒 哈 拉

名片設計

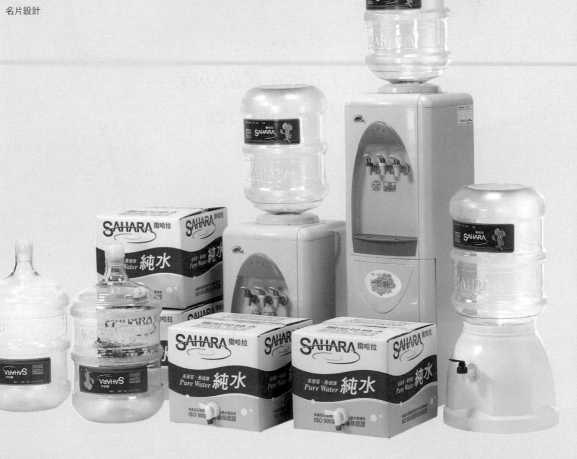

包裝水設計

案例

08

logo design

Lanjo Rubber Enterprises

連洲興業標誌設計

● 客戶 連洲興業有限公司
地點 新北市
產業 橡膠製品零件
年份 2000

● ## 課題：

連洲成立於 1988 年，專業生產、加工、銷售各種精密橡膠零件、金屬零件、產品，廣泛應用於電子、汽車、家電等領域，公司英文名稱 Lanjo Rubber Enterprises 更明示橡膠為主要事業。另外也成立源貿興業，為配合客戶在亞洲的佈局，工廠分布於台灣、泰國、大陸，公司已發展到需要企業形象來贏得客戶信賴與呈現一致的識別。

設計目標：

1. 雖然公司面對的都是公司客戶，也要呈現高品質形象。
2. 呈現主要產品滾輪與橡膠按鍵的聯想。
3. 與源貿興業兩家公司共用相同的標誌。

設計發想與決選
● ● ● ● ● ● ● ● ●

設計出「L」與「J」字、「Y」
與「M」字、洲字、全球等
不同提案。

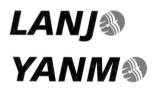

四組候選案表現洲字與行銷
全球的意象，模擬兩家公司
共用相同的標誌。

設計定案

● ● ● ● ● ● ●

結合「L」與「J」字，形成「y」字，讓兩家公司使用相同的標誌都不會突兀，主色彩為藍紫色 Pantone 2736C，與科技公司連結感比較強，也多一些細緻。

英文字體是 Stone Informal Bold Italic，堅實而不太拘謹。

案 例

09

identity design

WapKing
Mobile Store

神腦 WAP 王品牌形象設計

● 客戶 台灣艾康股份有限公司
地點 新北市
產業 電信銷售
年份 2000

● ## 課題：

台灣艾康股份有限公司是神腦國際的子公司，主要營業項目為銷售各品牌行動電話、配件、大哥大門號與用戶終端設備 (CPE) 產品等，有大呼小叫行動通訊連鎖。為了搶先行動電話普及與網際網路流行熱潮的蓬勃商機，將推出新型態店舖，做為寬頻網路應用與智慧型手機 (PDA) 推廣中心，因應新店舖推出新形象，擺脫原來的銷售店舖形態。

設計目標：

1. 品牌由艾康之諧音 icom 開始著手。
2. 新型態店舖強調的是資訊服務與應用推廣。
3. 表現無限上網的便利與無線可能。

設計發想 1

●　●　●　●　●　●　●　●

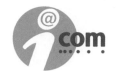 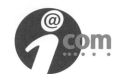 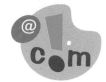

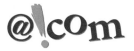

起初是以艾康諧音 icom、@ icom 或@ i.com 做設計，試圖表現現代人利用網路的新生活形態。

設計發想 2

● ● ● ● ● ● ●

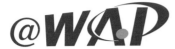 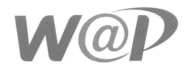

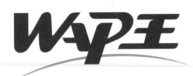

神腦 WAP 王™

名稱數變,最後改用「神腦 WAP 王」,WAP 是無線應用協議,
規範在無線傳輸網路上提供網頁瀏覽器的功能服務;設計呈現
溝通的無遠弗屆、無限可能。

設計定案

神腦WAP王™

WAP 有推升向上的動力，其中飛鏢的圖案連接「AP」兩字，傳達無線的溝通，「王」字另外設計，以區隔出 WAP 主題。字群上下跳動，但靠著底線得到平衡。色彩上以神惱原有之藍色 Pantone Violet C 為主、而尾部搭配橙黃色 Pantone 716C 代表財圓滾滾。

各淺色背景(如美術紙底色)

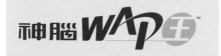

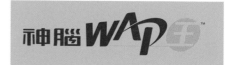

藍紫色背景

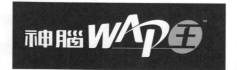

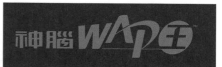

黑色背景

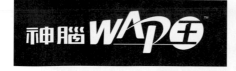

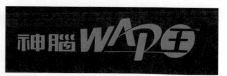

色彩規範

應用設計

● ● ● ● ● ● ● ●

李 大 明 店經理

神腦WAP王信義旗艦店
106 台北市信義路三段307號
電話: 02-77758500　傳真: 02-77757276

通訊、寬頻、無線上網、PDA推廣中心

名片設計

制服

直式招牌

應用設計

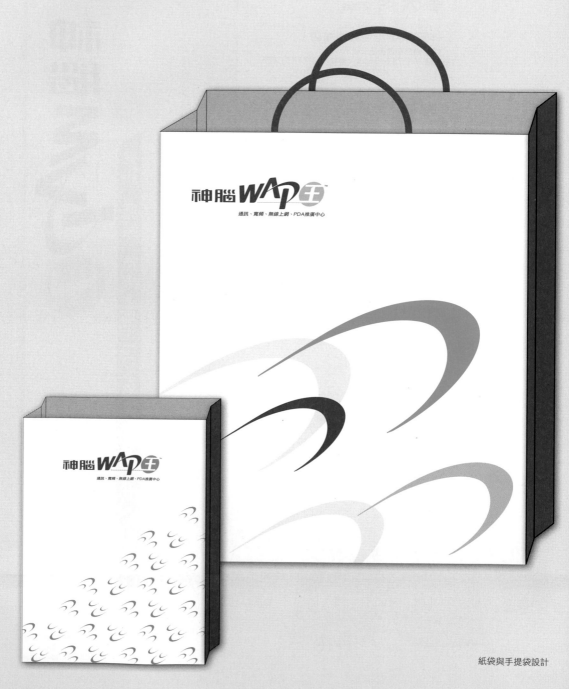

紙袋與手提袋設計

神腦 **WAP**

溝通起飛！

形象海報設計

案例

10

identity design

AbGenomics Co.

台醫生物科技形象設計

● 客戶 台醫生物科技（股）
地點 台北市
產業 基因藥物科技
年份 2000

● ## 課題：

AbGenomics 於 2000 年六月創立於台北市內湖高科技園區，
Ab 的涵義為 Anti-body 抗體（免疫球蛋白），該公司擁有一流
設備及來自國內外不同領域的卓越研發團隊，專注於開發創新
的藥物以補足現有醫藥治療自體免疫疾病及癌症之抗體藥物的
不足。更因為主要成員均為台大醫學教授，公司名稱為台醫生
技。專案由外貿協會設計推廣中心擔任設計輔導顧問。

設計目標：

1. 卓越公司的專業形象。
2. 完全脫離基因或染色體圖案的表現。
3. 不只呈現醫療感，賦予更深一層的生物科技意義。

設計發想

發想案從單純的 AbGenomics 字體、「G」字結合醫療、結合
躍動的人形、醫療與人性的平衡、身心靈的和諧、醫療的效應
到「生」字向上發展等等。

設計決選

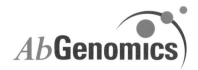 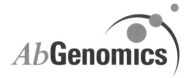

第一組擴大「i」字的點，圖形傳達生技發展與跨國界概念。

第二組「G」字結合躍動的人形，呈現健康的意念。

AbGenomics... Ab Genomics

第三組只用純字體與色塊，簡潔而大氣。

設計定案

• • • • • • •

最終選定強調 Genomics 的
「G」字,而整體是躍動的人
形,強調生技藥物是造福人
群,陰陽相生的太極更有神
來一筆的氣勢,藍色 Pantone
286C 象徵一切萬物源於海
洋,綠色 Pantone 355C 的點
寓意環保的地球與新生命。
英文字體使用 VAG Rounded
Light,簡潔更彰顯公司圓潤
的特質。

AbGenomics Co.
2F No.32 Lane 358 Juikuang Rd.
Neihu Taipei Taiwan 114 R.O.C.
Tel: 886.2.2627-2707
Fax:886.2.2627-2708
http://www.abgenomics.com

林 珮 瑜
財務部

台醫生物科技股份有限公司
114 台北市內湖區
瑞光路358巷32號2樓
Tel: 02.2627-2707 ext.207
Fax:02.2627-2708
E-mail: mandy@abgenomics.com

名片與信紙設計（信紙縮小約 70%）

案例

11

identity design

DigiGenomics

基因數碼科技形象設計

● 客戶 基因數碼科技（股）
地點 台北市
產業 生技資訊整合
年份 2000~2001

● ## 課題：

DigiGenomics 是國內少數專注於生醫製藥領域的資訊服務公司，有鑒於一般資訊廠商欠缺生醫製藥領域的專業知識研發，於是投入專業從事以基因晶片分析為基礎之生物資訊平台系統、晶片設計、基因表現資料儲存、擷取、分析。因為公司高層看到 AbGenomics 的成功案例，便直接委託此一設計案。

設計目標：

1. 呈現數碼的科技形象。
2. 傳達資訊與基因生技之關連性
3. 表現解開基因祕密開創未來。

設計發想

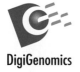

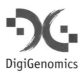

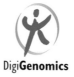

提案主要呈現「G」字或「DG」兩字的組合，輔以染色體、基因的排序解讀、陰陽的造形、解密的鑰匙、運動人形等。

設計探討

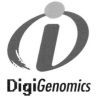

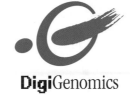

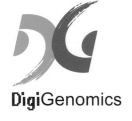

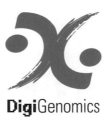

由上而下：第一組是類似超
人的「D」字，第二組是騰飛
的「G」字，第三組結合「DG」
兩字形成「X」的設計。

設計決選

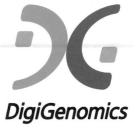

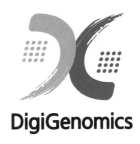

以「X」代表未知數，方塊
代表基因晶片，設計愈趨向
探索未知的基因科技領域。

設計定案

DigiGenomics

定案標誌以藍色 Pantone 293C 的科技圓弧來強化「D」和「G」字的造型，Pantone 151C 的兩橙色點寓意畫龍點睛。英文字體是以 Frutiger 56 Italic 加框線直接加粗，造出小圓角的筆畫，來配合標誌的圓角。

基因數碼科技

中文字體筆畫也是小圓角，「因」字中央的「大」字不與外圍相接，而「碼」字的「石」部首，只左側突出向下。

DigiGenomics Co., Ltd.
基因數碼科技股份有限公司

企業署名

應用設計

● ● ● ● ● ● ●

邱 玉 萍
總管理處
人力資源部
人事專員

基因數碼科技股份有限公司
114 台北市內湖區洲子街196號8樓
電話：02.26598856 ext.104
傳真：02.26598863
Email：tina@digigenomics.com
統一編號：12663340

名片與西式小信封設計

DigiGenomics Co., Ltd.

8F, No. 196, Choutzu St., Neihu,
Taipei, Taiwan 114, R.O.C.
Tel: +886-2-26598856
Fax:+886-2-26598857

案 例

12

identity design

Ezwell International

益維國際形象設計

● 客戶 益維國際有限公司
地點 台北市
產業 網路行銷
年份 2000~2001

● ## 課題：

專門從事國際貿易的「友展企業」成立另一公司「益維國際」，
負責網路行銷，網路商場稱為「奇購網」，意圖將貿易公司的
多樣化實用商品，透過電子商務模式帶給消費者便利的生活品
質。公司英文名稱原本是 EasyWell，建議改為 Ezwell，不會將
名稱切成兩段、更容易記憶。

設計目標：

傳達四個形象訴求：
· 創：多樣化具實用性市面少見的獨特商品。
· 遊：e 世代電子通路享受購物的便利與樂趣。
· 美：提升居家與休閒的生活品質。
· 人：只有詳細的商品介紹、沒有不當的推銷。

設計發想

構想包涵較抽象的「ew」兩
字象徵生活的律動，呈現電
子商務與新生活形態的「e」
字；具象的則有蝴蝶與飛鳥，
表現生活心情的飛揚。

設計決選與定案

四個候選案均欲以「e」字來突顯 e 世代與電子商務的來臨，嶄新的生活形態。

定案設計整體圖案如新展綠葉盛開花朵，寓意業務興隆，同時象徵每日陽光燦爛，「e」字用藍綠色 Panetone 329C，代表透過電子商務擁有美好的新鮮生活。英文字體選配優雅的 Friz Quadrata Medium，尖銳的襯線與書法筆觸很搭調，斜體字則是直接用軟體傾斜。

應用設計

名片設計

www.ezwell.com.tw

造訪奇購網，雕塑嚮往的

性感曲線

創造迷人的身材，除了均衡的飲食與適度的運動，在
ezwell奇購網中，您還可以依賴許多美體塑身商品來
促成，包括燃脂塑身短褲 、踩腳型燃脂塑身褲、遠紅
外線護腰帶、磁石背姿矯正帶、美腹透氣束腰帶、神
奇纏繞塑身帶、超彈性蕾絲塑腰襪褲等，幫助您早日
實現嚮往的窈窕曲線。

ezwell奇購網一直致力於提升國內的郵購商品品質、
呈現即時流行的商品資訊；提供您歐美日等先進國家
最新、銷售量高、品質穩定的優質商品，種類涵蓋健
身、居家、生活、保健、美體塑身等產品，在奇購網
您可利用最輕鬆、便利的方式訂購精良的商品，幫助
您擁有健康、舒適的嶄新生活！

即日起，只要在ezwell奇購網線上購買任何商品，
金額滿1000元即免運費，另加送精美禮物！買愈
多送愈多，歡迎踴躍訂購！

益維國際有限公司
http://www.ezwell.com.tw Tel: 02.86926733 Fax: 02.86926745

案例

13

2003
國家設計獎選拔
優良平面設計

identity design

Kunnex
Incorporated

昆豪企業形象設計

● 客戶 昆豪企業有限公司
地點 台北市
產業 電子理容產品
年份 2001

● ## 課題：

昆豪企業主要產品為健康系列產品與美容美髮系列產品，擁有
優良的品質，為國際著名品牌 OEM，但面臨台灣生產成本增
高，加上大陸以低價搶奪市場，唯有提升公司及產品形象，才
能與中國生產（Made in China）產生區隔，逐漸建立自有品牌，
脫離過度倚賴代工的行銷現況。

設計目標：

1. 公司本身的製造專業形象—KUNNEX 與品牌形象 urbaner 分
離，但保持關連性。
2. 以公司形象服務 OEM 客戶，以品牌形象服務消費者。
3. 公司形象強調品質佳、專業、可信賴；而品牌形象則是有效
率、親切的特色。

設計發想

• • • • • • •

KUNNEX KUNNEX

kunnex KUNNEX

KUNNEX KUNNEX

KUNNEX KUNNEX

KUNNEX KUNNEX

KUNNEX KUNNEX

Kunnex KUNNEX

KUNNEX

雖只是以文字做標誌設計、但提案就將所有可能性都呈現
出來,即使有些看來普普通通,正可突顯佳作。而「NEX」
好像 NEXT,賦予設計更深層的意義。

設計決選

KUNNEX KUNNEX

KUNNEX KUNNEX

KUNNEX KUNNEX

進入決選時整合出三組方向：第一組強調國際行銷、穩重感；第二組強調使人神清氣爽、潔淨感；第三組以「毛髮」為設計重點。

設計定案

KUNNEX

Friz Quadrata Medium

KUNNEX

採用 Friz Quadrata Medium 字體為藍圖，予以大幅修整，先就筆畫加粗，調整襯線使不過於尖銳，將兩個「N」做連字處理還能閱讀，而「E」字中間筆畫配合 X 字的延伸做尾端弧線收筆。「X」字紅色筆劃象徵毛髮，而右下端則如刀片，似乎可剃去毛髮，紅色代表滿意。

KUNNEX

KUNNEX
昆豪企業有限公司

中文公司名稱揉和明體字的粗細變化與黑體字的無襯線，將「業」字下方兩撇接住橫筆畫的位置向外移，更顯得穩健。

應用設計

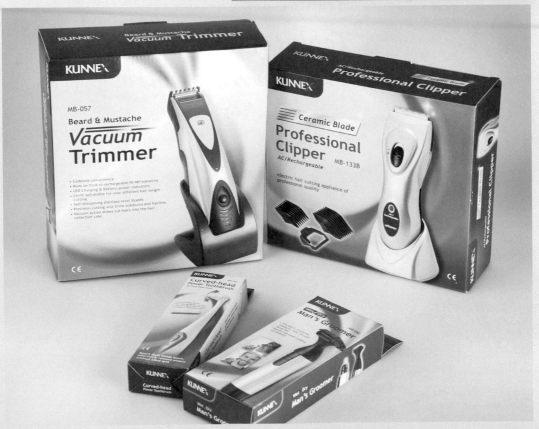

名片設計

包裝設計

案 例

14

branding design

Toplus of
Lite-On Automotive

敦揚科技品牌形象

● 客戶 敦揚科技股份有限公司
地點 高雄市
產業 汽車電子整合設計製造
年份 2001~2002

● ## 課題：

敦揚科技不是新竹科學園區的敦陽科技，是屬於光寶集團的敦
揚科技，主要生產汽車防盜器、胎壓偵測器及定速器等汽車關
連周邊電子產品，長期以來亦面臨以公司名稱為品牌行銷時，
會影響到 OEM 生意的困擾，亟需建立自有品牌以利對消費者
之行銷，新品牌也考慮到佈局進入大陸市場，必須在大陸註冊
沒有問題。

設計目標：

1. 在新品牌的命名考量上，需與汽車有關聯性的專業性。
2. 精密的高品質形象。
3. 傳達藉著小小的附加配備提升駕駛者的便利與安全性。

設計發想

經密集腦力激盪討論後,篩選出英文 GuardWay、AutoPlus、Jeta 等候選名稱,並單純以文字做標誌設計提案。

設計再發想

● ● ● ● ● ● ● ●

Frutiger 76 Black Italic

透過數次的法律審查，才決定了新品牌名稱為「Toplus」，「l」
字中的線條象徵道路與光芒。字體以 Frutiger 76 Black Italic 為
基礎，將字寬都稍微壓縮，「T」字稍微提高，再做光芒穿透
的處理，表現精密度。

設計探討

● ● ● ● ● ● ●

Toplus 伯樂

伯樂

伯樂
Toplus

頂順

Toplus
頂順

頂順

Toplus
頂順

設計定案

● ● ● ● ● ● ●

確定中文名稱為「頂順」，中文名稱置於斜方塊中與英文標誌清楚區格，而大陸規定簡體版的中文字要大於英文字，和過去台灣的規定一樣。色彩使用紅色 Pantone 193C 搭配暖灰 Pantone Gray 10C。

案例

15

identity design

Sicom Enterprises

昇康實業企業形象

● 客戶 昇康實業有限公司
地點 台北市
產業 國際貿易
年份 2001~2002

● ## 課題：

昇康實業由前駐巴拉圭大使所創立，公司行事風格低調，主
要從事拉丁美洲的國際貿易，為避免流里流氣，不需刻意強
調熱情洋溢的拉丁印象；「昇」字寓意太陽升起的概念，已
然熱情四射，而英文名Sicom是「Serving the International
Community」的縮稱，確立服務國際社會的宗旨。

設計目標：

1. 希望呈現專業、可信賴、高品質的形象。
2. 穩重、不誇張的本質。
3. 傳達服務國際社會的理念。

設計發想

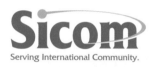

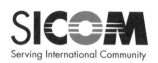

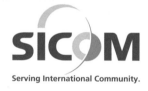

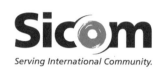

提案發想出「i」字可表現「人」的造型，有突出、上升的意念，「o」字可表現「國際」的造型，有焦點、圓滿的概念，並嘗試若干單字的結合，運用線條與分割突破造型。

設計定案

● ● ● ● ● ● ●

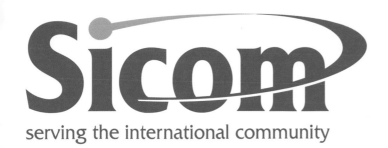

主色選定深藍綠 Pantone 3165C 的穩重大氣，小「i」字上的橙色 Pantone 1375C 象徵升起的太陽與智慧，環繞的弧線雖中斷卻又相接、兩端顏色不同，代表貿易連接國際社會。

昇康實業有限公司

鉛筆草圖

昇康實業有限公司

所有設計必定是從草圖開始，先用鉛筆勾勒出字體型態。再進電腦仔細描繪，配合英文字體的特色調整細節的呈現。

企業署名

昇康實業股份有限公司

應用設計

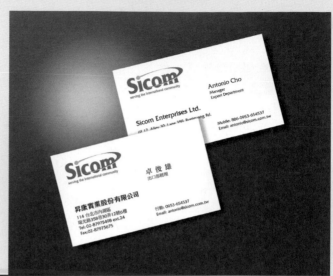

名片與信封、信紙設計

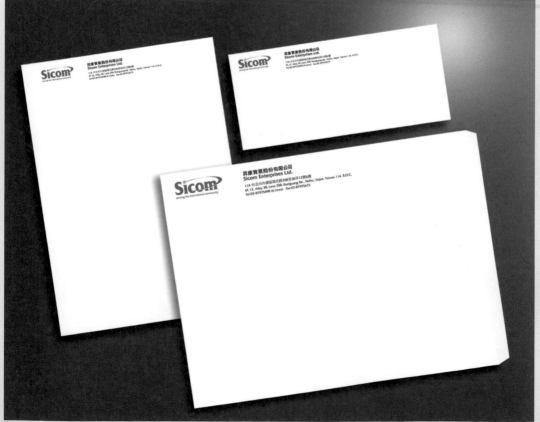

案例

16

identity design

South Plastic

南方塑膠企業形象

● 客戶 南方塑膠（股）
　地點 新北市
　產業 塑膠盒成型工業
　年份 2002

● ## 課題：

南方塑膠是 O.P.S. 透明膠片包裝容器之專業生產商，O.P.S. 雙軸延伸聚苯乙烯優於一般塑膠，具耐熱、耐寒，無毒性、燃燒不產生公害等特性，廣受食品包裝所採用。公司名為「南方」，給人充滿陽光、熱情的感覺。

設計目標：

1. 呈現 O.P.S. 塑膠片的成型感。
2. 能匹配食品的潔淨。
3. 兼具穩重的信賴性與動態前進感。
4. 表現南方的熱情特質。

設計發想

提案設計第一組是 South Plastic 兩個首字「S」與「P」之組合；
第二組是「South」群字的表現；第三組是從「S」、「太陽」、
「環保、樹木」等可能性切入。

設計決選

設計探討

由上到下四個候選案均是
「S」與「P」的巧妙結合。
選擇的是第一個象徵塑膠 P
字外形的設計，整體感較好。

即使已決定了方向，還是繼
續探討不同的可能變化，比
較剛硬與柔和的細節表現，
要求更臻完善。

設計定案

南方塑膠
South Plastic

定案設計是以「P」字為陽形，結合陰字「S」，「S」如一片柔軟的 O.P.S. 塑膠進入「P」字所象徵剛硬的模具中成型，藍色 Pantone 286C 與紅色 Pantone 186C 使整體設計兼顧陰陽並濟，簡練穩重又能表現技術的先進性。

南方塑膠工業股份有限公司
South Plastic Industry Co., Ltd.

英文字體選用 Frutiger 65 Bold，再搭配設計出中文字體，因整體中文公司名稱太長，壓縮字寬以長體字呈現，比較容易閱讀。

應用設計

南方塑膠工業股份有限公司
日 炘 股 份 有 限 公 司

標誌反白的表現與兩家關係
企業名稱並排。

標誌獨立明顯、編排清晰的
名片設計。

王 東 章 董事長

南方塑膠工業股份有限公司
日 炘 股 份 有 限 公 司
221 台北縣汐止市新台五路一段77號19樓之3
電話：(02)2698-1600　傳真：(02)2698-1500
E-mail: tnc1600@ms32.hinet.net

T. C. Wang President

outh Plastic Industry Co., Ltd.
aiwan Nisshin Corporation
3F-3, No.77, Sec. 1, Hsin Tai Wu Rd.
si-Chih, Taipei, Taiwan 221, R.O.C.
Tel: 886-2-2698-1600　Fax: 886-2-2698-1500
E-mail: tnc1600@ms32.hinet.net

17

identity design

Life@work of
Aurora City

震旦家具展示主題形象

● 客戶 震旦行（股）
地點 台北市
產業 辦公家具
年份 2002

● ## 課題：

震旦行於台北設立家具展示中心稱為「Aurora City」，而展示主題則是「Life@Work」，試著將展示的商業空間變成辦公家具的研究與知識中心，讓參觀者以無壓力的心情去遊歷如同城市般的環境，揭示「工作也可以是輕鬆的生活」的信念；透過主題式的展覽，希望能確立並持續辦公家具第一品牌的地位。

設計目標：

1. 純粹文字標誌設計。
2. 強調重點 Life，表現對人性的關懷。
3. 傳達輕鬆的生活態度可化解工作的冰冷與無趣。

設計發想

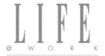 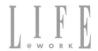

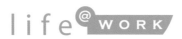

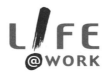 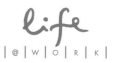

提案設計主要突顯輕鬆的「life」，搭配「@」這個新世代符號，成為視覺的主角，扭轉科技的冰冷印象，營造有趣的字群搭配。

設計決選與定案

● ● ● ● ● ● ● ●

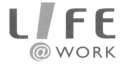
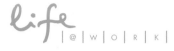

四個決選案確立環保的草綠色,字群要有變化也要能容易閱讀。

life@work

定案設計全部採用小寫字母顯現輕鬆感,整合「life」「@」「work」三個部分,「@」和「work」連在一起,使「life」分離而被突顯,而「life」的軟性、寬鬆與「work」的硬調、緊密形成對比,「@」則刻意安排在圓點偏上方呈現動態,以反白處理集中視覺,不使用過多的圖形。草綠色 Pantone 361C 傳達自然與環保,舒適安心的生活。藉著業界從未曾出現的新展示主題,宣示設計概念的領先。

應用設計

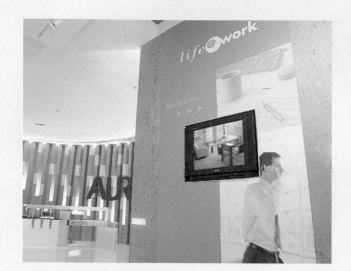

配合展示館設計所有的張貼
大圖，另大標誌以壓克力雕
刻呈現，增添立體效果。

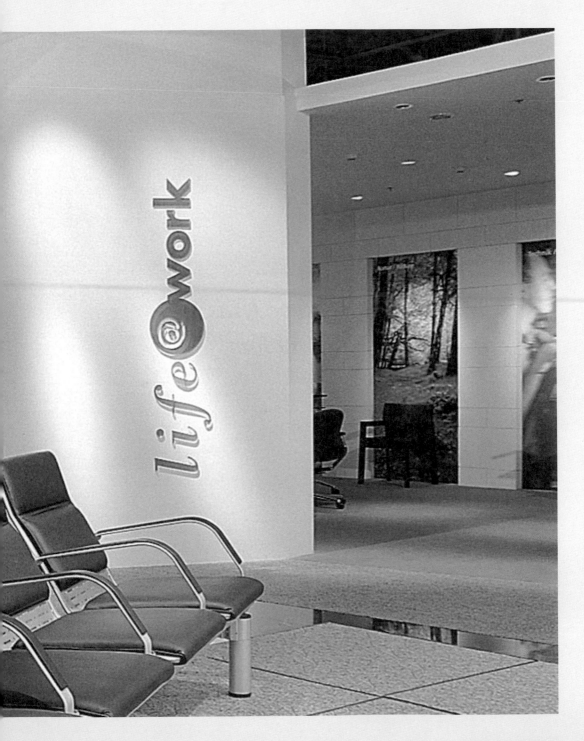

18

branding design

Creative Kids of K. Kingdom

貝登堡兒童美勞品牌形象

● 客戶 貝登堡國際（股）
地點 台北市
產業 創意美勞
年份 2002~2003

● ## 課題：

貝登堡從事手工藝術卡片相關美勞用品的研發與銷售，雖已
有 camore 品牌，目標族群通常是大人而且是女性；但貝登堡
於百貨公司的營業點中都是在兒童區域，欲針對兒童的市場
另建立 Creative Kids 品牌，銷售兒童彩繪與美勞用品，拓展
更大的商機。

設計目標：

1. 有別於大人典雅的訴求。
2. 期望呈現色彩豐富、活潑、童趣的形象。
3. 不拘泥於僵硬的規矩，著重創造力的表現。

camore

現有品牌

競爭分析

Nature of Art

LYRA

AM•S®

P'kolino

GIOTTO

Crayola®

DOPEY-KID originals

FABER-CASTELL since 1761

ColorExpress®

LEEHO

ALEX

從字體而言非常兩極化,有單純打字和手寫風;色彩也兩極化,一是較多的色彩另一則是單色。(引用之所有公司標誌圖案、其商標權與著作權均為該公司所有。)

設計發想

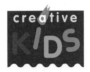 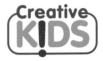

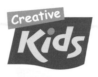 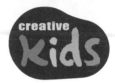

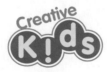 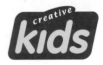

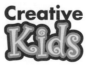

提案設計時考量因文字過長，必須切開為兩段，才容易閱讀，
針對兒童的市場故不強調「Creative」，而著力在「Kids」上，
整體設計需要外顯而非內斂，運用手繪文字來呼應兒童的創作。

設計決選

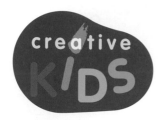

嘗試不同的字體與色彩變
化，展現藝術的多元性 。

設計定案

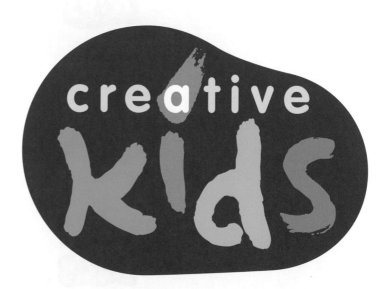

「Creative」用柔和的圓體字，「Kids」四字則採手繪文字，其
中「i」字的點向上延伸與「a」字結合，將「a」字反白處理，
融合了幾何、一般字形與手繪，也豐富設計的質感。以近似豆
子圖形做整合，避免因過多文字而造成視覺渙散，並暗寓創意
的播種，深藍色Pantone 293C更讓文字的色彩得到良好的對比。

應用設計

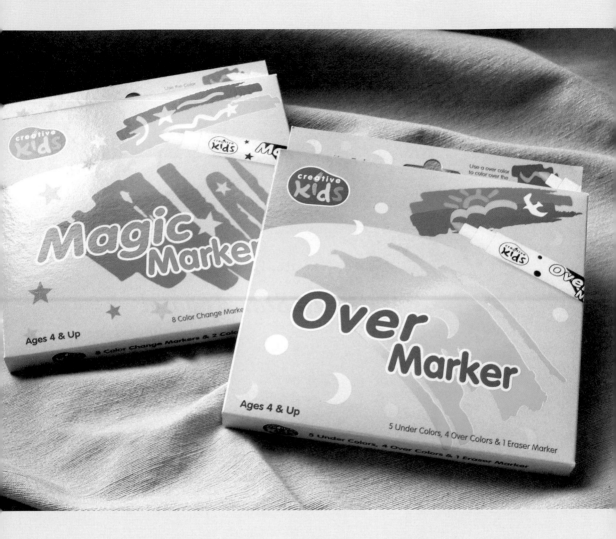

兩種不同功能的彩色筆包裝，明亮的色彩吸引兒童的注意，標誌因凝聚的圖形與包裝上其他圖案也有良好的隔離與突顯的效果。

案例

19

identity design

Ocean Star Apparel

Ocean Star Apparel 形象設計

● 客戶 Ocean Star Apparel
地點 紐約市
產業 服飾貿易
年份 2003~2004

● ## 課題：

OSA 是位於美國紐約由華裔經營的服裝貿易公司，以「Ocean」
來表示亞洲，而「Star」則表示美國，客戶要求將 OSA 三字以
垂直的形式，呈現所謂「一條龍」的設計，將亞洲與美國緊密
的連結，色彩希望採用表現環保的綠色，而不用海洋的藍色；
標誌必須反映服裝的品味與現代感，另一個挑戰，則是在客戶
停留於台北短暫的一週期限內必須完成。

設計目標：

1. 貿易公司力求穩重實在。
2. 為服飾業呈現新貌不需太理智的設計。
2. 與利能實業的夥伴關連。
3. 老闆姓吳，嘗試將中文字結合。

設計發想

在不干擾主要文字前提下，適當加入「海洋」與「星星」的造型，保持簡潔大方。既不違背貿易公司穩重可被信賴的形象，又求新求變。

設計決選

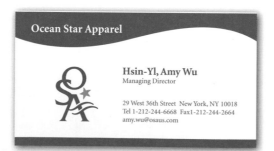

選出兩款類似負責人姓氏的中文「吳」字的候選標誌，放到名片設計上供客戶做比較。

設計定案

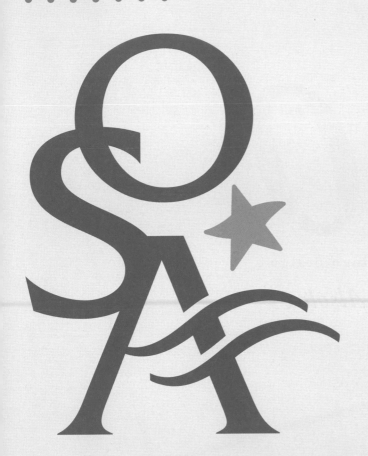

定案設計的 OSA 三字垂直連結，形成所謂一條龍，但中心不在同一軸線上，「S」字向左偏移，避免「O」字被誤認為「Q」。「A」字的橫筆畫改用象徵「海洋」與「律動」的波浪線條，主色使用深綠 Pantone 349C，傳達比較環保與生活，與利能實業的夥伴關連；橙黃色 Pantone 1375C 的「星星」則配合整體感，具飄動的形態。標誌寬大的底部，顯得很穩健，為公司發展奠定紮實的基礎。

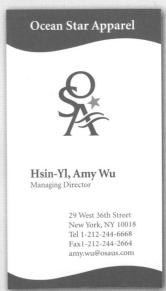

Ocean Star Apparel

Hsin-Yl, Amy Wu
Managing Director

29 West 36th Street
New York, NY 10018
Tel 1-212-244-6668
Fax1-212-244-2664
amy.wu@osaus.com

名片設計

案例

20

logo design

Alsolox

愛鎖數位股份有限公司

● 客戶 愛鎖數位股份有限公司
地點 台北市
產業 防盜科技
年份 2004

● ## 課題：

愛鎖數位科技於 2004 年成立於台灣台北市，主要致力於開發車用電腦與汽（機）車防盜鎖等相關產品設計。老闆謝文苑是前警察大學教官，謝教官以開鎖技術聞名，研發氣壓與震動的傳訊防盜鎖，他正想為新成立的公司註冊商標，於是透過朋友介紹相互認識，進行新品牌的設計。

設計目標：

1. 表現鎖與鑰環環相扣讓消費者容易認知。
2. 呈現現代的科技感避免老舊的形象。
3. 強化傳訊防盜的技術力。

設計發想

因 isolock 有兩個音節，大部份設計以中央 L 字為焦點分開成
兩部份，還有鑰或鎖、環環相扣的設計。

設計決選

ISOLOCK 愛鎖　ISOLOCK 愛鎖

ISOLOCK 愛鎖　ISOLOCK 愛鎖

Isolock愛鎖　isolock 愛鎖

Isolock愛鎖　isolock 愛鎖

挑選出四個標誌設計，加上
中文字形成出四組候選案，
再相互比較。

設計定案

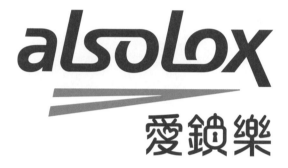

isaolock 品牌因為是前合夥
人所註冊，必須避開其商標
權，更名為 alsolox，但儘量
維持設計，亦可順利註冊。
定案標誌不著重於鑰鍉的傳
統形象，呈現環環相扣的概
念，同時兩個「O」字有如
車輪，適切傳達產品與車輛
的關連性。主色調為代表穩
定的深藍 Pantone 287C，而
橙色 Pantone 1505C 箭頭增
強文字的連結，亦代表公司
業務的前進。

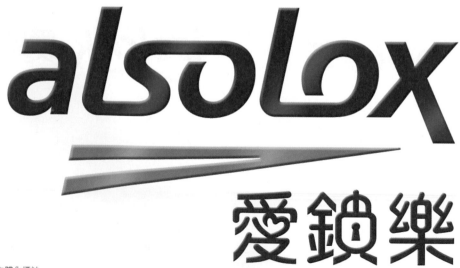

立體化標誌

個人標誌

● ● ● ● ● ● ●

謝教官　　謝教官

謝教官　　謝教官

由於謝教官在科技鎖業界有高知名度，特地設計謝教官個人標誌，加以註冊並突顯形象。

定案標誌巧妙結合文字與鑰匙、鎖孔，將強調的「謝」字加大，「教官」二字較小做反白，明暗對比鮮明，彰顯警官個性，而利用圓形處理則增加親和力。

案例

21

logo design

DigiOn

彰德電子品牌設計

● 客戶 彰德電子股份有限公司
地點 新北市
產業 電子 IC 通路商
年份 2004

● 課題：

彰德電子為國內知名股市興櫃科技電子發展公司，是以製作隨身碟、數位消費性電子產品及開發遊戲機處理器，開始在電子業界嶄露頭角，更是國內 IC 重要通路商，為國內外知名的 DRAM 供應商及 RAM MODULE 製造廠，雖原已有 ATOP 品牌，但針對 IT 科技市場需推出創新品牌。

設計方針：

新品牌以 Digi 為字首命名，傳達引發 IT 科技的強大能量。

DIGI**BEST**	DIGI**PRIMA**	DIGI**MAX**	DIGI**VALUE**
DIGI**COM**	DIGI**PRO**	DIGI**MORE**	DIGI**WAVE**
DIGI**FIRST**	DIGI**SENSE**	DIGI**NEO**	DIGI**WAY**
DIGI**FLEX**	DIGI**SMART**	DIGI**NEXT**	DIGI**WELL**
DIGI(GI)**ANT**	DIGI**SPEED**	DIGI**NICE**	DIGI**WILL**
DIGI**HERO**	DIGI**STAR**	DIGI**NUVO**	DIGI**WIN**
DIGI**HI**	DIGI**TEQ**	DIGI**ON**	DIGI**WING**
DIGI(I)**NVENT**	DIGI**TOP**	DIGI**PERFECT**	DIGI**WOW**
DIGI**KING**	DIGI**TRON**	DIGI**PLUS**	DIGI**XCEL**
DIGI**LINX**	DIGI**UNIQ**	DIGI**POWER**	DIGI**ZEST**

設計發想

● ● ● ● ● ● ● ●

第一組 DigiAnt

隱喻科技業厲害的小螞蟻，
除了結合螞蟻的圖像外，還
有單純文字的設計。

第二組 DigiOn

寓意正在發生的科技，設計
重點在於「ON」字、呈現科
技點亮現代生活。

設計再發想
· · · · · · ·

設計決選
· · · · · · · ·

設計提案有時會有類似現有
設計的狀況，需略加調整，並
逐漸找到較特殊的表現方式。

決選案聚焦於橙紅色的電
源開啟圖案來呼應 ON 的字
義，並新設計字體搭配圖
案，但是客戶想要更特殊的
字體，所以也提出動感活潑
的提案，實際上卻與圖案整
體視覺調和不良。

設計定案

digiOn

定案標誌以字體尖與圓來象徵 IT 電子科技的理智與感性，更以打開電源的圖案來傳達現代科技的大大開啟，d 與 g 字缺口與 O 字缺口相呼應，O 字下降與 i 字等高，形成一個均衡而完整的視覺字群。主色是深灰 Pantone Cool Gray 11C 代表專業技術，以中性色彩來烘托橙色 Pantone 1505C 的電源。

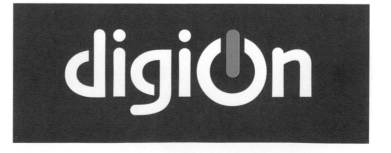

標誌反白使用的情況，亦能適切表現出電源開啟的指示燈光圖案。

22

branding design

Sunwell

森薇兒精油品牌形象設計

● 客戶 台灣蓮粧股份有限公司
地點 台中市
產業 化妝美容
年份 2004

● ## 課題：

森薇兒 Sun Well 純質精油係瑞士化妝品學會的創始人飛費爾
博士 (Dr KJ Pfeiffer) 所監製，由天然植物提煉，30 年來在瑞
士以高精純度的芳療品質使用於專業的醫療診所，成為芳香療
法養生行業中的頂級品牌。蓮粧股份有限公司將品牌代理到台
灣，並與瑞士合作進行形象再升級設計。

設計目標：

1. 呈現愉悅、活力的精油效果。
2. 柔和的芳香氣氛。
3. 人文藝術風。
4. 揉和土黃、秋香綠等自然色和紅、黃、藍、黑等原色。
5. 可回收、不過度的環保包裝。

競爭分析

經過與各競爭品牌的比較，Sunwell 品牌的形象定位在現代卻帶著感性的特質。（引用之所有公司標誌圖案、其商標權與著作權均為該公司所有。）

設計發想

設計提案不忘符合品牌名稱:在太陽底下生活的美好,強調植物的生長與自然的力量;因為天鵝與「S」字的造形相似,也有將兩者結合展現怡然自得且高貴氣質的提案。

設計定案

定案設計是藤與葉圍繞著「S」字，藤與葉使用代表成熟的深綠 Pantone 349C，而橙黃色 Pantone 137C 圓點則象徵太陽、花朵、果實，整體圖案似 8，是台灣人最喜歡的發音。搭配英文字體 ITC Isadora Bold，更顯優雅。

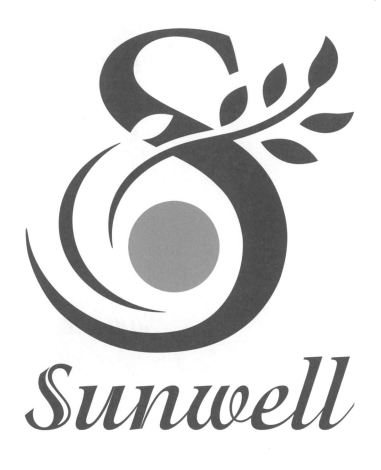

森薇兒

華康仿宋 W4

各種不同呈現方式的標誌版本，中文字體使用仿宋體，修改薇字的草部首，將兒字最後一筆劃的曲勾調柔和一些。

應用設計

● ● ● ● ● ● ● ●

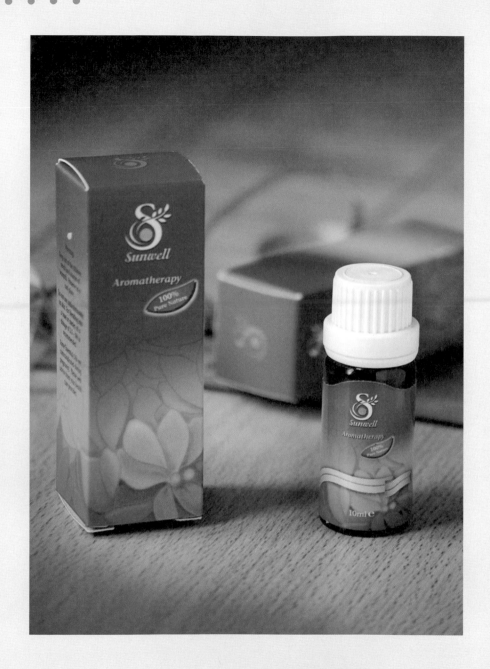

配合標誌做出了綠葉與花朵
輔助圖案,即使很小的瓶子也
可以做好包裝設計的整體感。

案 例

23

logo design

ErgoOne

普瑭品牌設計

● 客戶 普瑭事業股份有限公司
地點 桃園縣
產業 電腦周邊產品
年份 2005

● ## 課題：

普瑭於 1992 年成立，商品行銷全球。持續研發、製造、設計
的創新理念，一直以台灣好商品為最重要的目標，生產電腦周
邊、家具之附屬人體工學應用產品包括鍵盤架、 LCD Monitor
Arm、CPU Holder 等與生活習習相關的 Ergo 人因工學商品。原
已有 Hoolin 品牌，但名稱很台式，希望重新建立一個全球化
品牌。

設計目標：

1. 品牌命名以 ergo 為字首接其他字尾做發想。
2. 傳達 Green 的企業精神。
3. 表現創造人性化的生活空間。

設計發想

第一組 ERGOWELL

ERGOWELL 在設計時一方面
表現「GO」的前進視覺印
象，另一方面是擴展與前進
的慨念。

第二組 ERGOONE

ERGOONE 做文字設計時，
加入各種「1」字造形的感
覺，亦有提出以「e1」為圖
形標誌的概念。

設計再發想

● ● ● ● ● ● ●

ErgoOne ErgoOne

ERGO ONE ERGOONE

ErgoOne ergoOne

ErgoOne *ERGOONE*

選定 ERGOONE 再提案，回
歸到純粹以文字做設計，客
戶不敢自居業界第一，於是
拿掉「1」字造形的感覺。

ERGOONE

ERGOONE

ERGOONE

ERGOONE

探討綠色與其他色彩的搭
配、文字排列的可能性。

設計定案
• • • • • • •

ERGOONE

ITC Officina Sans Semibold

R O N

ERGOONE

ERGOONE

定案設計以 ITC Officina Sans Semibold 字體為基礎，延長「R」字的尾巴，將「O」字畫為正圓，綠色圓是環保而紫色圓是創新，兩圓相交成∞無限大符號，∞斜向上寓意展望未來、空間的延伸，而「N」字的寬度稍微減少，讓過長的字群緊密一些。

案例

24

identity design

Sinsung Life Technology

新崧生活科技品牌形象設計

● 客戶 新崧生活科技有限公司
地點 高雄市
產業 生活健康
年份 2005

經濟部工業局 94 年度品牌發展策略規劃輔導計畫

● ## 課題：

新崧企業與新產品品牌形象建立
一般家具的競爭者過多，而號稱能隨著小孩成長的桌椅林林總
總，但多數僅能調整高度，缺乏創新，不能保護孩童之視力與
正確姿勢，新崧 SINSUNG 的優勢：
專利產品功能、設計佳、醫學根據。

設計目標：

呈現生活科技的無限可能性與事業發展的未來性。

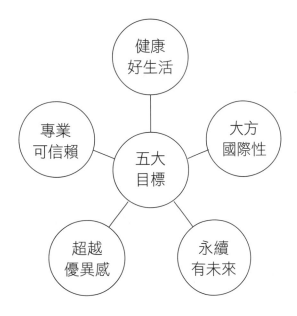

設計發想

 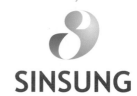

 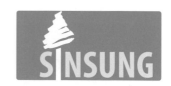

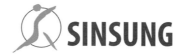 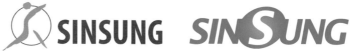

設計發想著重於生活的未來可能性與永續發展，部份有圖案設計、部份僅有字體標誌。

設計定案
● ● ● ● ● ● ●

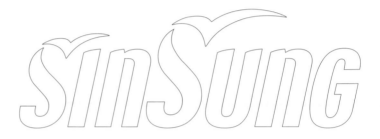

Apple Techno

將 Apple Techno 字體經過傾斜後做為基礎,大大改變「S」字,切割出一對飛鳥圖案,寓意美好生活的起飛,直筆劃的開頭修改為圓弧的斜角,將一個原本很怪異的字型調整成適當的標誌。主色使用灰色 Pantone Cool Gray 9C 有科技感,再添加橙與綠來表現親善與生活。

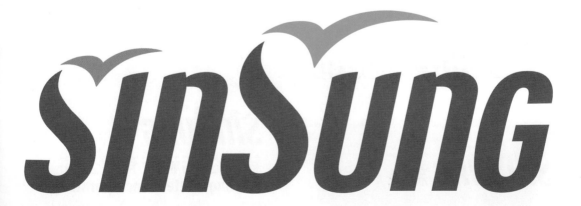

企業署名

新崧生活科技有限公司

搭配 Apple Techno 字體設計出中文公司名稱，與企業標誌組合成企業署名。

SINSUNG
新崧生活科技有限公司

SINSUNG
Sinsung Lifetech Incorporated

SINSUNG
新崧生活科技

SINSUNG
Sinsung Lifetech

SINSUNG
新崧

SINSUNG Sinsung Lifetech

SINSUNG 新崧生活科技

SINSUNG
新崧生活科技有限公司
Sinsung Lifetech Incorporated

SINSUNG 新崧

企業造型

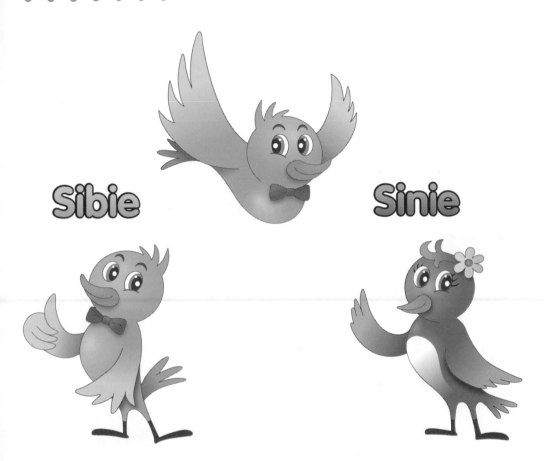

由標誌中的飛鳥圖案延伸設計出企業造型吉祥物，男姓名為 sibie、女生名為 sinie，呼應 Sinsung 的「Si」，由胡松齡指導設計。

標誌色彩管理

三色

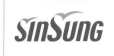

三色標誌+白色背景

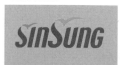

三色標誌+淺色背景

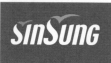

三色反白標誌+深色背景

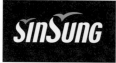

三色反白標誌+黑色背景

單色

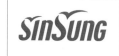

灰色標誌+白色背景

黑色標誌+淺色背景

單色反白標誌+深色背景

單色反白標誌+黑色背景

黑色標誌+白色背景

紅色標誌+白色背景

金色標誌+白色背景

銀色標誌+白色背景

禁止

依據不同之背景顏色規範出標誌所應呈現的色彩、同時禁止某些不當的色彩表現方式。

癮 標 誌

應用設計

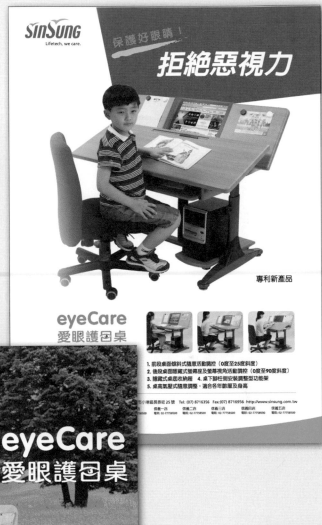

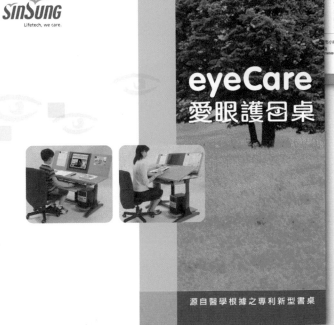

新崧主要產品 – 愛眼護目桌
之廣告與型錄，以「拒絕惡
視力」做標題訴求功能性。

案例

25

identity design

Chiaoban Shan

角板山商圈包裝形象設計

● 客戶 桃園縣復興鄉角板山形象商圈發展協會
地點 桃園縣
產業 社區協會
年份 2006

95 年度經濟部 商業司「社區商業設計輔導計畫」

● ## 課題：

角板山形象商圈是由中國生產力中心輔導成立，民國 94 年創立角板山形象商圈發展協會，但商家各自為政、缺乏商圈整體的形象。

設計目標：

1. 調整商圈社區之共同形象使年輕化，符合當地風景、人文，呈現休閒、風雅。
2. 在共同形象之主軸下將具特色之雪霧茶、水蜜桃、木頭菇分別給予好記的暱稱與標誌，開拓年輕族群。
3. 從包裝材質到設計質感，全面提高附加價值，不論自用或送禮都更體面。
4. 改變社區殺低價的觀念，才能導入高品質設計，多花 10 元卻能高賣 100 元，同心協力建立與推廣角板山特色。

原有角板山形象商圈標誌

溪谷、吊橋與群山之優美風景

設計發想

先設計角板山標準字，嘗試各種不同的毛筆書寫感覺，營造人文風。

插畫開始是以比較細膩的點描手法，重技巧顯得有些過於刻意，爾後轉向寫意、樸拙。

故事設定

● ● ● ● ● ● ●

角板山插圖與故事文案

峰巒疊翠的優美角落,是從仙境降下的瑰寶吧!
先民以板舟渡溪的印象,還留在耆老的記憶裡,
而皇太子賓館、蔣公行館已褪去神祕的色彩;
令人傳頌的仍是山中純樸歲月與馳名特色物產。

太子賓館插圖與故事文案

曾是著名景點的皇太子賓館,
木造建築顯現自然恬靜的悠閒風格;
卻因無情的火災而燼去大半,
徒留遊客深深懷念的惋惜。

設計定案

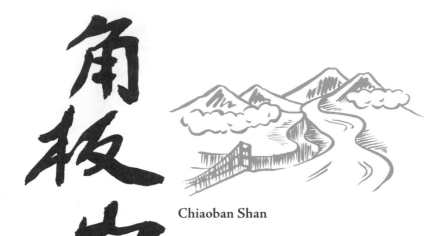

Chiaoban Shan

結合角板山字樣與景觀插圖，以質樸風格呈現
淳厚人文民風。色彩則以綠色 Pantone 355C
傳達山青、褐色 Pantone 4695C 代表土親。

應用設計

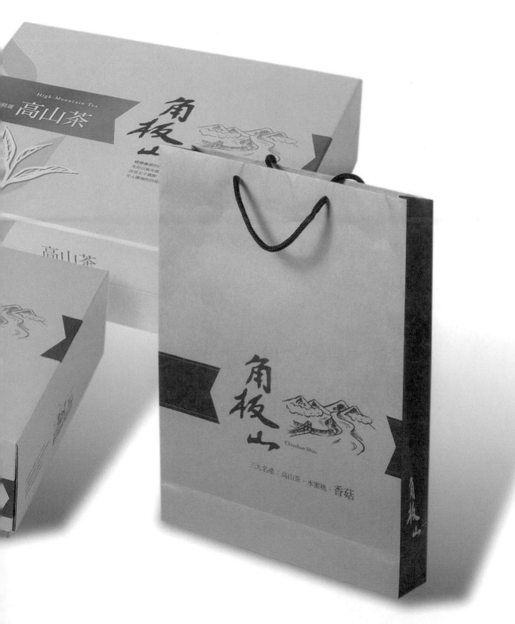

使用牛皮紙袋、樸實的背景色，搭配強烈大色塊營造現代感。

案例

26

identity design

Seves

軒博形象設計

● 客戶 軒博（股）
　地點 桃園縣
　產業 金屬製造
　年份 2006

● ## 課題：

該公司主要業務是高性能鎂（鋁）合金板材製品、鎂（鋁）擠型、鎂（鋁）管材製品等生產、代理採購各種金屬材料零組件業務、整合服務解決金屬製程所有的問題。為軒博命一英文名稱 Seves，源自 Service，易唸易記。

設計目標：

1. 專業與穩健。
2. 多元整合服務。
3. 獨特創新性。
4. 與客戶之夥伴關係。
5. 國際化。

設計發想

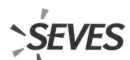

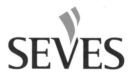

提案設計中線條表現與客戶的連結與多元化的服務，光芒象徵
用心照亮客戶，線條與光芒同時也是金屬的表面特質。

設計再發展

● ● ● ● ● ● ●

第一組

第二組

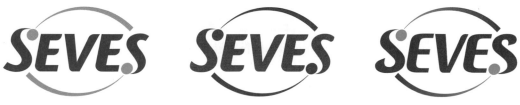

第三組

挑選出三組候選案，再套用不同的色彩、字體等，以利做研判比較。

設計決選

第一案

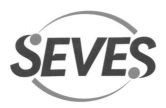

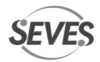

軒博股份有限公司

公司：
12345 台北市復興南路一段10號2樓
工廠：
33842 桃園縣蘆竹鄉海湖北路17號

電話：02-2254-9870
傳真：02-2254-9872
Email: joice.aig@msa.hinet.net
http://www.seves.com.tw
統一編號：12345678

陳 芷 妤
手機：0910-402-333

第二案

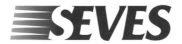

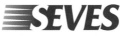

軒博股份有限公司

陳 芷 妤
手機：0910-402-333

公司：
12345 台北市復興南路一段10號2樓
工廠：
33842 桃園縣蘆竹鄉海湖北路17號

電話：02-2254-9870
傳真：02-2254-9872
Email: joice.aig@msa.hinet.net
http://www.seves.com.tw
統一編號：12345678

設計定案

S

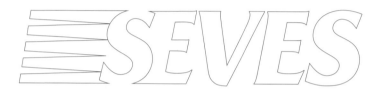

SEVES

Friz Quadrata Bold Italic

SEVES

字體設計以 Friz Quadrata Bold Italic 字體為基礎，修整過度尖銳的襯線，但「S」字則用 Optima Bold Italic 取代，再調整出整體感。線條代表整合多元化服務、尖銳的金屬切割與表面處理的手法。

股　軒博股份有限公司

搭配標誌之中文公司全名字體設計是以蘋果儷中黑做為藍本來修改，橫直線的粗細對比較小，將股字寫為正確的肉部。

案例

27

identity design

2006 Innovative Furniture Design Conference

創新家具設計國際研討會形象

● 客戶 東海大學工業設計系
地點 台中市
產業 會議活動
年份 2006

● ## 課題：

東海大學工業設計系主辦 2006 創新家具設計國際研討會暨設計工作營，有鑒於一般學校辦理之研討會都缺乏形象規劃、難以彰顯研討會主旨，宣傳時不易被認知，因此，負責老師陳教授特地找我設計整體形象，期能使得研討會能產生更佳效果。而對學校的設計案幾乎都是比較義務性的合作，學校也能給較大發揮的空間，壓力減輕自然就有好設計。

設計目標：

1. 能直接代表家具、強而有力的圖案。
2. 表現創意發想帶出的生命力。
3. 彰顯家具設計毫無限制的創意空間。

標誌設計

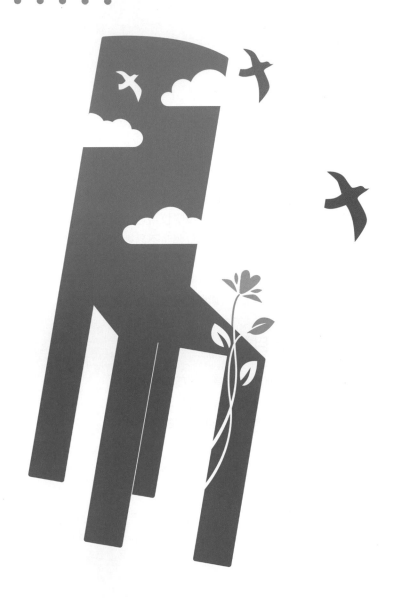

學校的委託案雖沒有太多預算,但也沒有太多的包袱,馬上提案就立即確定。標誌呈現一把巨大的藍色座椅能直接代表家具,讓人想坐上去就擁有自由的設計力,花朵開放表現創意的生命力,天空象徵創意有無限的空間,而紫色飛鳥代表高度、頂尖的設計成果。

應用設計

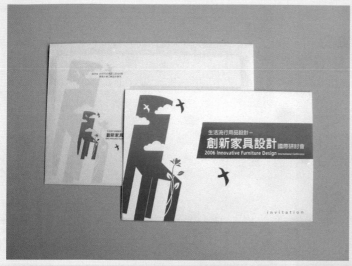

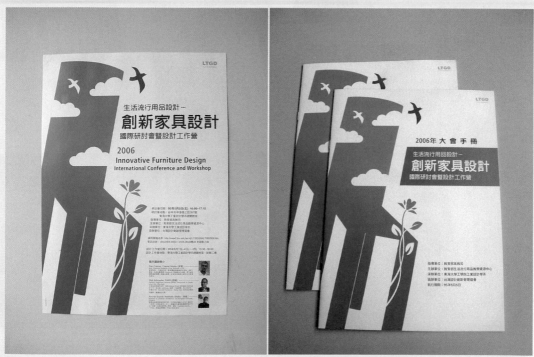

邀請卡、海報與大會手冊整體設計,白底讓白雲有延展性也對比藍天極為明顯。

應用設計

標誌以雙色設計應用於 T 恤和
提袋上，可節省成本。

研討會看板設計運用大圖輸
出，標誌呈現壯觀的力道。

案例

28

identity design

Deansoft

德恩資訊企業形象

● 客戶 德恩資訊（股）
地點 台北市
產業 資訊、軟體
年份 2006

● ## 課題：

德恩資訊是由一群大同工學院校友組成之公司，早期從事不當機軟體的開發，爾後進入卡拉 ok 機器與軟體的設計。加入瑞傳科技 Portwell 為主要的大股東，公司也由士林搬遷到內湖，希望在形象上能呈現高成長的企業。

設計目標：

傳達企業使命：
以優越的技術力提升娛樂的輕鬆

傳達企業價值：
領先的卓越 (excellence)
輕鬆的娛樂 (entertainment)
成長的夢想 (dream)
良好的關係 (rapport)
獨特的創造 (creation)

DeanSoft

德恩資訊原有標誌

設計發想
● ● ● ● ● ● ●

Deansoft　　*Deansoft*

DEANSOFT　　**Deansoft**

DEANSOFT　　**Deansoft**

DEANSOFT　　**Deansoft**

Deansoft　　**Deansoft**

因為瑞傳科技 Portwell 是公司最大的股東,提案便使用
Portwell 紫色,表現與 Portwell 之關連性,取「e」字做設計
重點是反映電子與資訊時代的精神,也有娛樂的寓意。

癮 標 誌

設計決選
● ● ● ● ● ● ●

第一候選案
影音娛樂的擴散

DEANSOFT

DEANSOFT

Lynn Lin

DEANSOFT CO., LTD.

5F, No. 39, Alley 20, Lane 407
Sec. 2, Tiding Ave., Taipei
Taiwan 114, R.O.C.
Tel: 02-26597511 ext.611
Fax: 02-26597510
http://www.deansoft.com.tw
Email: lynn@deansoft.com.tw

第二候選案
舞動的影音娛樂

Deansoft

Deansoft

Deansoft

Deansoft

Deansoft Co., Ltd.

5F, No. 39, Alley 20, Lane 407
Sec. 2, Tiding Ave., Taipei
Taiwan 114, R.O.C.

Ken Lee

Tel: 02-26597511 ext.208
Fax: 02-26597510
http://www.deansoft.com.tw
Email: kenlee@deansoft.com.tw

設計定案

D

ft

Deansoft

Stone Sans Semibold Italic

Deansoft

以 Stone Sans Semibold Italic 字體做為基礎,但首字「D」改用 Myriad Pro Semibold Italic 的上半部,能和弧線產生呼應,「f」與「t」兩字做連字處理,使得字間距較為完善,但是「t」字突出太靠近「f」字,又將「f」字上半部的彎轉處稍做提高,增加一點點空間。

Deansoft

設計特色在「e」字,以彩帶飛舞來強化影音娛樂的意念,並寓意 e 時代的生活與 entertainment, enjoyment。紫色 Pantone 2603C 代表夢想,橙色 1505C 代表快樂。

形象規劃

● ● ● ● ● ● ● ●

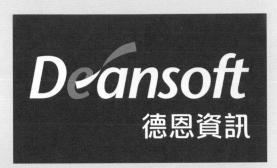

標誌搭配公司中文的簡稱，
修改自儷黑 Pro 中黑字體，
增強筆畫粗細與圓角弧線。

信封信紙的設計是將標誌置
於漸層色塊中。

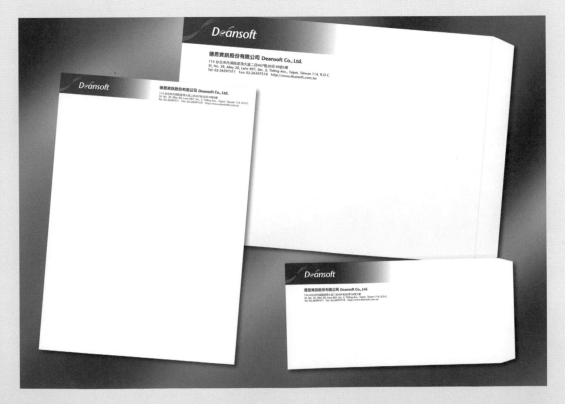

案例

29

branding design

Assam Nectar

蒙達旺實業（股）

● 客戶 蒙達旺實業（股）
 地點 台中市
 產業 食品
 年份 2006

● 課題：

大學同學突然給我電話說他因認識印度高僧，才得以進口阿薩姆紅茶，需要設計品牌形象。喜馬拉雅山南麓的阿薩姆溪谷，當地日照強烈、雨水充足形成天然溫室，茶濃烈卻不剛、帶麥芽香。他希望形象要有藏傳佛教特色，特地傳了寧瑪巴（紅教）的標誌給我參考，我則稍稍要他保留感覺但需淡化宗教色彩。

設計目標：

1. 喜馬拉雅山與阿薩姆河谷意象。
2. 異國的風情。
3. 茶的美麗色澤與香氣。
4. 真正的好茶。
5. 用心呵護的品質。

寧瑪巴（紅教）的標誌

設計發想

提案設計呈現出高山與陽光普照，而高山上的雪水緩緩流到山麓，水盈滿溢代表雨量充足，同時符合寧瑪巴標誌中滿滿的海水。暗紅色除了寓意紅茶也是呼應紅派的色彩。

設計決選

圖案中加入茶葉，希望產品的
訴求更為直接，並調整成三個
設計變化做為決選案探討。

英文字體使用 Warnock Pro
Semibold Display，但以葉子
的梗取代 A 字原有之橫筆畫。

標誌與中文名稱
● ● ● ● ● ● ● ●

阿薩姆甘露

<div align="right">儷黑 Pro 中黑</div>

阿薩姆甘露

中文字體以儷黑 Pro 中黑為基礎，高度略微壓縮，增強粗細變化與柔和的轉折，而字的橫線端點以圓弧斜角收尾，讓無襯線字體也可呈現出優雅，巧妙搭配英文字型。

阿薩姆甘露
AssamNectar

為傳達採茶嚴選一心兩葉的標準，一心在「A」字上而兩葉在圖形標誌上。

應用設計

陳 文 彥

手機：0915-605-275

蒙達旺實業有限公司

40844 台中市南屯區懷德街50號
電話：04-2254-9870
傳真：04-2254-9872
Email:wenyen@m
http://www.assa
統一編號：283157

名片的中文面將中文標誌縮
放較大的版本，而在英文面
的標誌則是以英文較大。

Chen, Wen-Yen

Mobile: 886-915-605-275

Mon Tawang Enterprises Co., Ltd.

No.50, Huaide St., Nantun District
Taichung City, Taiwan 40844
Tel: 886-4-2254-9870
Fax: 886-4-2254-9872
Email:wenyen@ms1.hinet.net
http://www.assamnectar.com

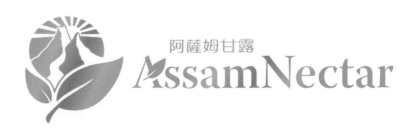

標誌使用單一金色的表現處
理，有些細節必須捨去，才
容易被識別。

案例

30

identity design

Poly House Foods

寶利軒品牌形象設計

● 客戶 寶利軒食品行
地點 連江縣
產業 糕餅食品
年份 2007
經濟部工業局 96 年度「台灣設計產業起飛計畫」

● ## 課題：

希望藉由品牌識別系統使寶利軒成為馬祖糕餅的同意詞，讓民眾想到馬祖糕餅就想到寶利軒，並提升馬祖糕餅業的整體形象，除了帶動地區之經濟發展，保有根留馬祖，永續在地經營外，更以創新的寶利軒的品牌差異性進入國際市場與提高知名度。希望做到：

1. 提昇寶利軒在台灣與亞太地區的曝光率，為了突顯創辦人對手工食品的堅持與對馬祖糕餅的用心，進而對寶利軒有一種使命感。
2. 寶利軒的使命感就是突破傳統、突破土法煉鋼、突破老舊思維、創新品質穩定技術、創新服務至上的態度。
3. 提升企業的設計與品牌，建立品牌識別系統，有效管理視覺形象，提升馬祖食品業的國際觀與國際形象。

設計目標：

1. 原戚繼光標誌改為繼光餅之應用圖案，另設計新標誌。
2. 養生的食品意念。
3. 送禮的精緻感。
4. 彰顯馬祖文化的感受。

現有標誌

設計發展

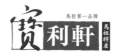

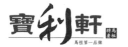
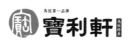
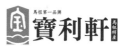

設計發想時嘗試印章、招牌、匾額的造形，營造傳統糕餅店的風味，又要探討各體書法、筆觸與文字結合如何形成新穎的可能性。

完成標誌

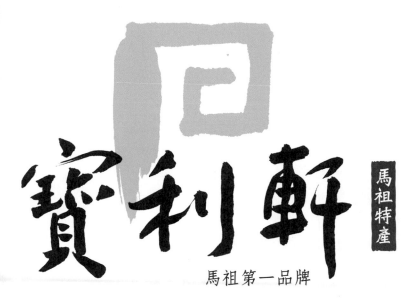

定案標誌以書法筆觸的回形「P」字圖案來表現富貴吉利，所以用 Pantone 727C 為仿金色，中文字體部份壓在圖案上，結合國際的語言與在地的爽朗文化，再搭配 Pantone 1805C 紅色印章形成一個整體。

名片設計刻意以仿金色處理，呼應產品的金黃色澤，「P」字用來當做輔助圖案，增強識別。

形象規劃

標準色彩

標誌所使用的三種顏色為標準色彩，另增加輔助色彩做為搭配其他媒體使用。

每一顏色均標註Pantone寶色之號碼與四色印刷之CMYK濃度數值，當使用套色印製時，請對照
由Pantone公司所出版的色票，四色印刷複製顏色

馬祖第

標誌色彩

Pantone727
C10+M25+Y35

Pantone BlackC
K100

輔助色彩

Pantone872
C30+M50+Y90

Pantone 202C
C50+M100+Y75

標誌的誤用

為維持形象的一致性，下列對標誌的竄改、誤用之範例必須避免。

標誌之正確使用，請另參閱基本系統 03頁。

NO!

不正確顏色之使用

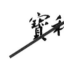
去掉P字圖案的標

P字圖案之比例或位置錯誤

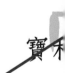
擅自做局部的更改

增加任何干擾的處理

歪斜的處理

標誌與公司名稱組合(署名)

標誌與公司名稱組合又稱為署名,通常是使用於官方正式之文件、有價證券上,宣示負責的表現。

署名所使用的標誌為註冊商標而不用宣傳使用商標,避

中文署名直式
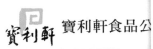
寶利軒食品公

中文署名橫式
 寶利軒食品公

英文署名直式

Paoli House Foods Comp

英文署名橫式
 Paoli House Foods Comp

中英文署名直式

寶利軒食品公
Paoli House Foods Com

中英文署名橫式
 寶利軒食品公
Paoli House Foods Com

手提袋

寶利軒手提袋為紙製提袋,下方呈現立體模擬圖與展開圖,而展開圖為原寸的15%。

尺寸:完成24 cm x 35.5 cm x 11.5 cm
材質:120磅白牛皮紙
色彩:四色分色印刷

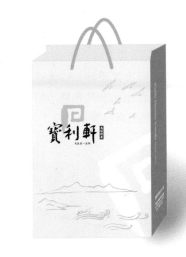

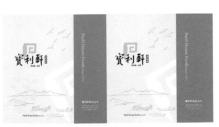

展開圖

包裝設計

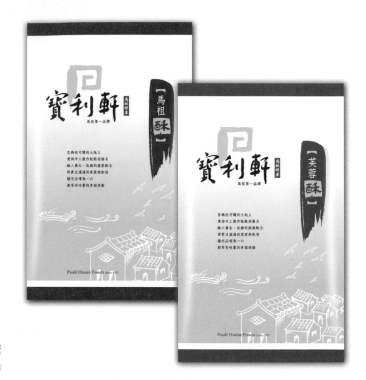

包裝袋與禮盒設計、以大膽
的筆刷對比細緻的筆觸,帶
出戰地性格與悠閒風。

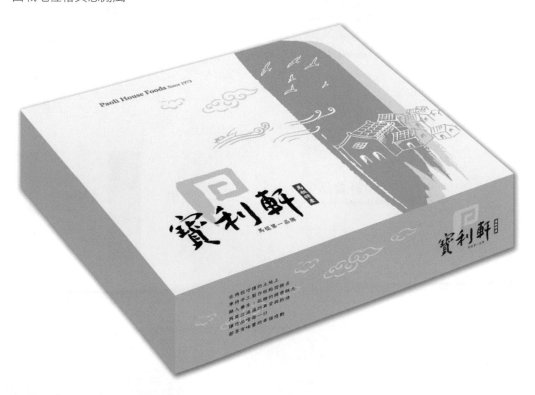

字體設計
• • • • • • •

寶利軒食品公司

華康明體 Std W7

寶利軒食品公司

修正後的公司名稱

寶　利　軒

食　品　司

即使是單純的使用一般電腦字體，都有必要進一步修正，修正
後的公司名稱以紅線條與淺灰色的華康明體 Std W7 做比較。

案 例

31

identity design

Imperial Clinic

輝雄診所新形象設計

● 客戶 輝雄診所
地點 台北市
產業 醫療保健
年份 2007~2008

● ## 課題：

輝雄診所雖是腸胃專科診所，但也是健診權威，擴大營業啟動第三代形象改造計畫，劉院長被稱為人間國寶，因此，服務品牌想命名為國寶。劉院長是我認識 15 年的朋友，從第一代診所標誌設計與第二代服務品牌 Care-u 形象，都是由我執行設計；此次，鎖定高端的健診客戶而做形象提升，標榜高品質的服務與專業。

設計目標：

1. 設計提案時兼顧國寶與輝雄診所兩方向的標誌。
2. 全方位的健診服務。
3. 對人的關心。
4. 傳達生命的美好。
5. 呈現日式精緻的風格。

競爭分析

 聯安預防醫學機構

 哈佛健診

三本診所

設計發展 1

起初想要以「國寶」做為品牌名稱，於是提案多呈現寶字、如意紋、蓮花等與傳統相關之吉祥圖案，也有獸中之王 – 獅子與鳥中之后 – 鳳凰。

（引用之所有公司標誌圖案、其商標權與著作權均為該公司所有。）

設計發展 2

● ● ● ● ● ● ●

以「人形」展現生命,「龍」
展現尊貴,「鶴」展現健壯
長壽,「K」字源自國寶的
日文 Kokuho。最後選定人形
融入銀杏圖案,象徵健康長
壽、幸福吉祥,萬事萬物達
於統一與和諧。

再思考如何將一大片銀杏樹
的感覺融入標誌中。

設計定案

輝雄診所

輝雄診所
Imperial Clinic

定案設計是書法的人字結合銀杏葉，底色方塊象徵一片綠色銀杏林，
圖形置於底色方塊之右方，破方塊而出，呈現健康的無限力量。

應用設計

輝雄診所
Imperial Clinic

104 台北市吉林路302號
Tel: (02) 2560-2586
Fax: (02) 2537-2356
http://www.imperialclinic.org

15K 小信封。

生命如繁花似錦的輔助圖案。

應用設計

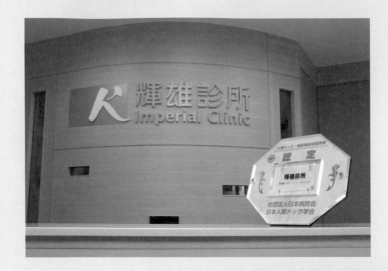

左圖：室外形象牆、下圖：室外招牌

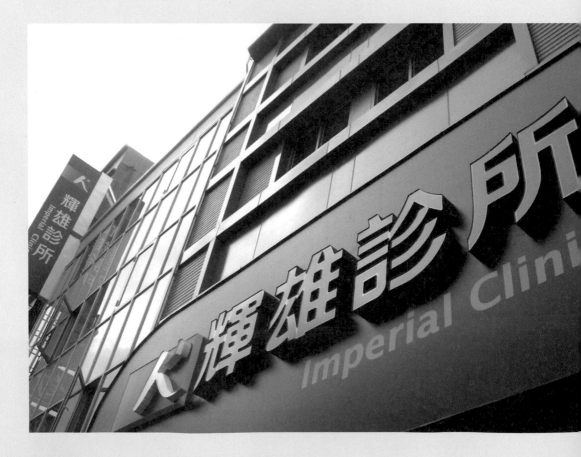

輝雄診所
胃腸科 健診 抗老

食道 胃 大腸專科 -
內視鏡診斷及治

輝雄診所
胃腸科 健診 抗老

日式全身總合健診 -
輝雄健康管理中心

型錄封面整體營造金色典雅
的質感，不同的業務有兩種
顏色做區分。

案例

32

branding design

Hugiga

鴻碁國際品牌形象

● 客戶 鴻碁國際（股）
地點 新北市
產業 通訊與通路
年份 2008

● ## 課題：

鴻碁國際是成立於 2008 年的新創通訊專業品牌行銷公司，由通訊與通路業界投資設立，從工業設計、技術整合開發、開發專案管理到生產製造完整的管理技術。透過結合通訊商品行銷與銷售的專業背景和臺灣、韓國、中國等地研發、設計、製造等專業團隊，自行開發出定位獨特的通訊商品，以提供消費者不同的選擇。Hugiga 是 Huge Giga 的複合字，全意為「Huge your giga life」，代表鴻碁國際讓消費者擁有多媒體娛樂與服務，又能拓展生活視野的願景。中文「鴻」乃指雁行千里、行動更加宏遠寬廣，「碁」則為磐石基礎、巨大又穩固之意，亦即提供宏遠寬廣行動生活需求，穩固有保障的服務。

設計目標：

1. 年輕有熱忱。
2. 傳達通訊手機富有娛樂功能。
3. 呈現行動通訊的無遠弗屆。

競爭分析

（引用之所有公司標誌圖案、其商標權與著作權均為該公司所有。）

設計發展

● ● ● ● ● ● ●

第一組　　　　　　　第二組

第一群是以「HG」兩字來
做設計，有柔也有硬，部份
設計加入大鴻鵠圖案，呼應
公司名稱；第二群則是設計
Hugiga 字體標誌，探討各種
字體及大寫與小寫的組合。

完成作品

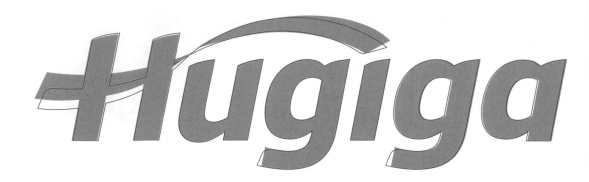

提案設計到最後定稿前經過微調，下降弧線在「H」字中間的
高度；將「g」字最尾端拉長，並處理成部份圓角。

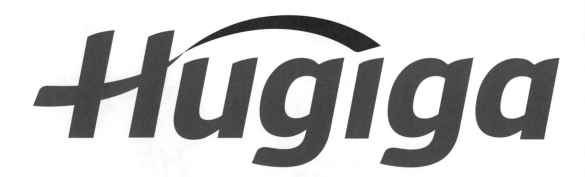

定案標誌主色為 Pantone 287C 深藍色，強調移動通訊的天際
弧線，寓意連接與溝通；Pantone 2405C 紫色弧線又宛如一道
彩虹，象徵通訊手機帶來娛樂的愉悅與驚奇。而連結「H」與
「I」字，又是通話開始時親切地說聲 "Hi"，讓心情都好了起來。

應用設計

鴻碁國際股份有限公司
Hugiga International Co., Ltd.

標誌搭配公司中英文名稱，
中文字體經設計，英文字體
使用 Frutiger Bold。

股股

蔡 龍 輝
副總經理

Hugiga **鴻碁國際股份有限公司**
23150 台北縣新店市中央五街35號1樓
電話 (02) 22188828 分機11
傳真 (02) 22199592　手機 0918-363255
E-mail: ramon_tsai@hugiga.com.tw
統一編號 28924031

公司名片設計

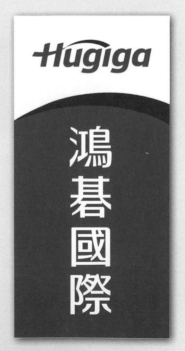

公司直式招牌設計

案 例

33

identity design

Tea Festival of Keelung

基隆國際友茶節活動形象設計

● 客戶 崇右技術學院
地點 基隆市
產業 展覽活動
年份 2009

● ## 課題：

基隆百年餅店及相關茶食名冠全台，但台灣從北到南、從西到東，唯獨基隆不產茶，茶食若再加上絕配茶飲，豈不更加完美。為推廣茶食文化，崇右技術學院與基隆市政府舉辦基隆國際友茶節之餅茶招親活動，來幫基隆的茶食挑選最速配的銘茶。活動現場有免費的茶飲及茶食試吃，並邀請日本長崎國際大學及崇右技術學院安排的一系列茶道文化表演及精彩的時尚茶道服裝走秀，另有大型風箏設計展出，有別於一般靜態茶文化展，變成動態與熱鬧的活動。

設計目標：

1. 傳統茶道與時尚交會之文化饗宴。
2. 符合第一屆的次主題：餅茶招親，營造嫁娶的熱鬧氣氛。
3. 揉和傳統與現代的風格。

設計定案

基隆國際
友茶節

設計一開始時就非常清楚如何把茶與海結合為一體，因此，毫不猶豫地設計出結合了海洋波浪、茶壺、茶葉與茶湯的標誌，綠色代表山、藍色代表海洋，讓基隆地方特色得以發揮。文字部份則發想出「友茶節」的名稱，寓意與茶為友，並以行書強調茶字。

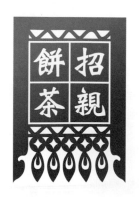

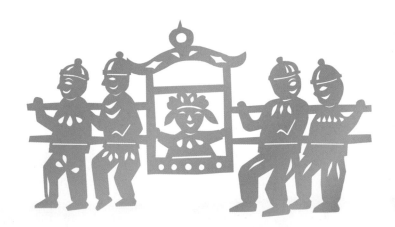

第一次的主題為餅茶招親，圖形標誌採窗花形式設計。

以剪紙方式作圖案設計呈現抬轎娶親之情景。

應用設計

活動內容

- 免費茶飲及茶食試吃
- 日本 vs 台灣 茶道文化表演
- 時尚茶道服裝美女秀
 - A. 客家擂茶
 - B. 東方美人茶
 - C. 包種茶
 - D. 珍珠奶茶
- 大型風箏設計展

基隆崇右技術學院
國際茶道交流活動
11月 20~21日

本活動由北區茶農與基隆地方食品業者共同提供免費茶飲及茶食試吃配對。

現場將不定時送出票選茶食組合包100組,敬請把握良機!

基隆國際友茶節—餅茶招親,邀您來配對!

傳統茶道與時尚交會之文化饗宴

基隆百年餅店及相關茶食名冠全台,若再加上絕配茶飲,豈不更加完美。

但台灣從北到南、從西到東,唯獨基隆不產茶,如同家中有女初長成,卻苦無心上郎。有鑑於推廣茶食文化,請您來參與本次為基隆餅所舉辦的**餅茶招親**活動,投票幫基隆的茶食挑選最速配的如意郎君。活動現場不但有免費的茶飲及茶食試吃,並邀請日本長崎國際大學及崇右技術學院安排的一系列茶道文化表演及精彩的時尚茶道服裝走秀,另有大型風箏設計展出,千萬不可錯過與穿著不同茶服的美女及可愛的風箏拍照喔!

日期:2009年**11**月**20~21**日(週五、六)
時間:02:00~08:30 PM
地點:基隆市(東岸停車場 和平廣場)
主辦單位:崇右技術學院
協辦單位:
日本長崎國際大學、基隆市政府、基隆市文化局、
基隆市政府產業發展處、國光汽車客運股份有限公司、
基隆市旅遊聯盟促進會
承辦單位:崇右技術學院
(視覺傳達設計系、數位媒體設計系、時尚造型設計系、
休閒事業經營系、應用外語系、資訊管理系、
企業管理系、會計資訊系、國際企業系、財經法律系、
財務金融系、資訊法律系)

餅茶招親

活動 DM

案例

34

identity design

BMCA

中華民國企業經營管理顧問協會形象設計

● 客戶 中華民國企業經營管理顧問協會
地點 台北市
產業 社團組織
年份 2010

● 課題：

中華民國企業經營管理顧問協會(BMCA)自民國七十六年成立
至今，以結合經營企管顧問公司及個人顧問師之力量，共同研
究改進提升企業經營管理能力，群策群力加速國家經濟建設，
促進社會繁榮為宗旨。然而在全球金融風暴、景氣低迷之際，
危機帶來了挑戰，協會必須不斷隨著外在經營環境的改變，不
斷革新進步以因應環境的變化，並開創新局。

中華民國企業經營管理顧問協會現有標誌與化妝品牌 Vichy 的
舊標誌雷同，很難突顯企業經營管理顧問的專業，須更新標
誌，要能延續舊有形象，又要有創新的風格；2010 年在台灣
舉辦國際企業經營管理諮詢協會(ICMCI)年會，正是中華民國
企業經營管理顧問協會向國際呈現全新形象的契機。

設計目標：

1. 強調專注於企業管理顧問的專業形象。
2. 國際化行銷的設計觀。
3. 明快的現代風格。
4. 在現有品牌標誌的基礎下再創視覺新形象，活化品牌魅力。
5. 呈現代表中華民國的國家級協會形象。
6. 呈現交流、動態，表現人與人的接觸。

現有品牌標誌

競爭分析

（引用之所有公司標誌圖案、其商標權與著作權均為該公司所有。）

設計發展

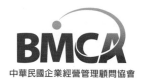

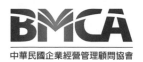

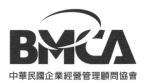

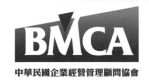

即使客戶希望以延續現有品牌標誌的基礎來做設計，於設計發想時依舊得嘗試有無新的可能性，先擺脫限制與框架。

設計定案

提案設計到最後定稿前還需微調，配合弧線修整「B」與「C」字的細節，同時稍微加粗白色弧線，因應標誌縮到很小時弧線還不至於消失；「C」與「A」字雖已完全連接，還需讓間距再縮小。

定案標誌融入現有品牌標誌的線條設計，用 Pantone 186C 紅色來強調 Management 的「M」字，色彩也形成紅、白、藍三色的國家色彩，形態安穩又有不斷發展的意念。藍色則為 Pantone 1495C 放射漸層至 Pantone 2925C。

應用設計

● ● ● ● ● ● ●

 2011 ICMCI Biennial Congress in Taipei

Foreseeing 2021 - New thinking in Management

2011 ICMCI Pre-Congress Seminar **4th~5th October, 2011**

Purpose

In view of Taiwan's economic power, the influence of leadership in business no longer stands neglected. One of the critical elements in developing leadership is that management consultants play the important roles in today's business. Without grasping environmental changes at once, yesterday's advantages might become today's disadvantages. This is the reason why we join the ICMCI (the International Council of Management Consulting Institutes) 8 years ago. As a leader of domestic consulting institutes, it is our imperative mission to make the change and to acquire more advanced cons...
respond to the changing environment. Thro...
2011 ICMCI Biennial Congress in Taipei, we h...
ExCom as speakers in Pre-Congress Seminar...
truly believe that those pioneering experien...
great contribution to the consulting industr...
words of successful in this seminar will also...
do consulting services to SMEs in Taiwan.

Venue: Taipei International Convention C...

Speakers

Dr. Aneeta Madhok：（Chairperson of ICMC...
Incoming Chairman of ICMCI（to be annou...
Dr. Brian Ing：（Immediate Past Chair at IC...
Mr. Calvert Markham：（ICMCI Vice Chairm...
Dr. Drumm McNaughton：（Chairman and ...
Mr. Francesco D'Aprile：（ICMCI Vice Chair...

BMCA **2011 ICMCI Biennial Congress in Taipei**

Discover Taiwan

Formosa is what the Portuguese called Taiwan when they came here in the 16th century and saw the island's verdant beauty. Taiwan forms a vital line of communication in the Asia-Pacific region. It covers an area of approximately 36,000 square kilometers and is longer than it is wide. Across the Taiwan Strait from China--it is a solitary island on the western edge of the Pacific Ocean. To the north lies Japan; to the south is the philippines. Many airlines fly to Taiwan, helping make it the perfect travel destination.

Attraction

From winding coastline to high mountain forest and offshore islands, Taiwan has been generously endowed by nature. The island's many natural attractions can be experienced at total 13 national scenic areas and some of them are just 30 minutes drive away from the city.

Taste of Taiwan

The culinary culture of the Chinese people goes back a very long time; and while Chinese food can be enjoyed in every large city in the world today, true gourments know that only in Taiwan is it possible to enjoy fine authentic cuisine from all the different regions of China.

Culture & Heritage

During it's long history, prehistoic people, aborigines, Dutch, Spanish, Japanese, and Han Chinese have successively populated Taiwan, creating a varied culture and developing different local customs and traditions along the way.

Besides, National Palace Museum, located in outskirt of Taipei City, is home to essence of the five-thousand-year-Chinese history. It has the finest collections of Chinese Arts, providing an eye-opening experience of Chinese culture. Taiwan is somewhere you can experience the amazement of Chinese culture.

國際企業經營管理諮詢協會（ICMCI）年會簡介設計。

案　例

35

identity design

Chioyu Design

巧昱服飾品牌整合

● 客戶 巧昱服飾設計有限公司
地點 新北市
產業 服飾品製造
年份 2010
經濟部工業局 99 年度中小企業即時技術輔導計畫

● ## 課題 :

巧昱服飾創立於 2003 年,致力於個性化服飾與制服設計產品製造,設計研發能力強,並堅持於台灣設廠製造,客戶包含新北市政府環保局、震旦行等知名公司,在業界算已小有名氣,2009 年並創自有「巧昱」品牌。擬分析現有市場情況與競爭對手之訴求,再予以品牌精確定位,更新品牌標誌,設計基本系統與應用於包裝與宣傳品等之規範,再創視覺新形象。

設計目標 :

1. 傳達精巧的創新、敏捷的效率、專業的整合、和善的服務等四項形象訴求主軸。
2. 品牌設計以英文「CHIOYU」為主而中文「巧昱」為輔,品牌屬性為新穎而不古老。

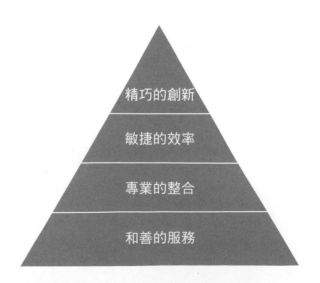

精巧的創新
敏捷的效率
專業的整合
和善的服務

競爭分析

柔和

巧昱
形象定位

AN-IDEA

保守 ——————————————————————————— 創新

剛強

巧昱之品牌定位
正如公司之名稱 巧－精巧、巧思（所以輕盈、靈巧，服務敏捷）
昱－日照光明（所以開朗、朝氣，態度和善）敏捷又指團隊
合作與多樣化產品之效率、和善是用心為客戶提供高價質服務
而快樂。因此，效率是邏輯與條理而不構成紊亂，快樂是喜樂
在心中的幸福不虛假的浮誇。

設計發展

15 個設計提案分別從「C」字、「CU」兩字與「Chioyu」三個
方向著手，表現服飾的柔軟與立體。

最終決選

● ● ● ● ● ● ●

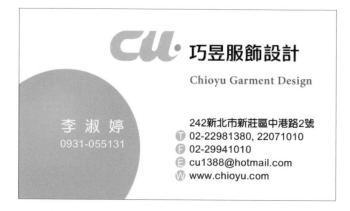

第1組提案－以「CU」為
發展方向，連字造型代表
Chioyu & You 的緊密結合，
藉著虛實重疊、切割表現服
飾之柔軟與立體造型，字尾
橙色點狀象徵以創意做總結，
輔助橢圓與線條圖形，形成
律動與青春洋溢的特質。

第2組提案－以「CU」為
發展方向，疊字造型代表
Chioyu & You 的緊密結合，
藉著線條重疊、切割表現服
飾之柔軟與立體造型，橙色
圓形造型象徵溫馨、朝氣與
創意，輔助心型與緞帶圖形，
形成溫馨、雅緻的特質。

完成作品

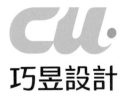

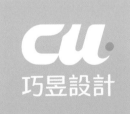

定案圖形設計使用 Pantone 390C 黃綠主色，搭配 Pantone 716C 橙色。將巧昱服飾設計中文字體簡化為巧昱設計，字體則使用黑色。

應用設計

為強化標誌的意義與提高設計系統的擴張性與活性，開發了以橢圓點與線條相互結合的輔助圖形，因應不同設計需求可彈性增加或減少橢圓與線條。

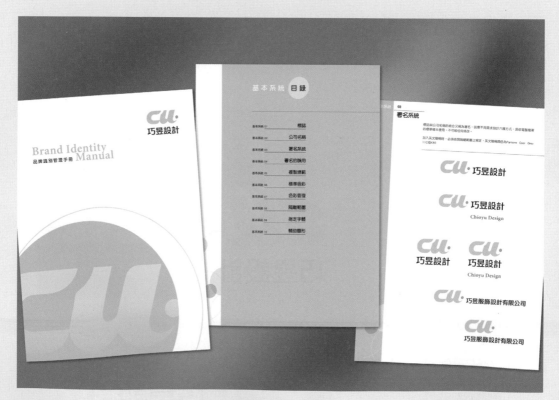

包裝盒

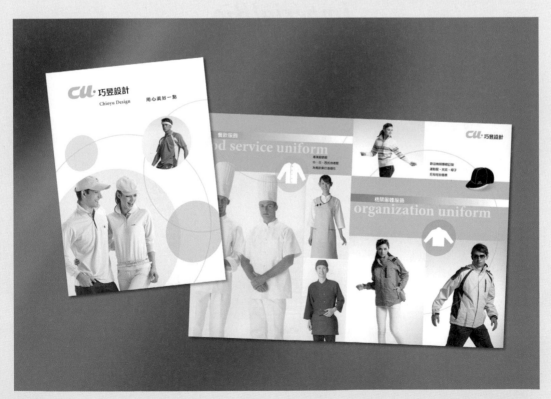

型錄設計（照片部份由業主提供）

案 例

36

logo design

ImperialBio

恩美利健康生技標誌設計

● 客戶 恩美利健康生技（股）
地點 台北市
產業 生技健康食品
年份 2011

● ## 課題：

恩美利健康生技負責人劉柏宏在日本京都府立醫科大學博士班深造，承襲其父親預防醫學博士劉輝雄醫師的衣缽，兩人均是獅子座，凡事充滿自信，創業初期引進美國 LivOn Laboratories 的微脂體包膜維他命 C 與日本富士化學工業株式會社的蝦紅素抗氧化劑，都是先進的機能性補充品。面對競爭市場中林林總總之抗氧化產品，其實有些愈吃愈不健康，透過專業醫學院所的背書，提供具有生理調節機能之附加價值的食品，才能真正預防疾病。

生物科技公司常常讓人搞不清楚到底在做什麼，醫藥公司、保健食品公司、農業公司，連一般食品業者也都稱為生物科技。對其產品所宣稱的效果質疑，也似乎高不可攀。因此，設計重點會放在健康的訴求上，而不是高科技，並令人覺得親切有人性。

設計目標：

1. 如陽光般的健康、營養的專業形象。
2. 父親與兒子共創的公司形象。
3. 重人性的現代風格。
4. 傳達保護與成長的概念。
5. 傳達獅子座的概念。
6. 呈現出穩重有力量。

競爭分析

（引用之所有公司標誌圖案、其商標權與著作權均為該公司所有。）

設計發展

● ● ● ● ● ● ●

共提出 7 個標誌設計發想案，探討大獅子與小獅子結合時標誌呈現的感覺，以演繹法提供不同之可能性，供客戶比較與參考，容易形成聚焦。

設計決選

從提案中依據挑選 2 款候選案，經修正並搭配中文字體後再做比較，原本公司名稱預定命名「鼎喆健康事業」，最後更改為「恩美利」。

再修改獅子圖案的造型，使其整體修長比較強壯而不肥胖，強化鬃毛飄逸動感。

設計定案
● ● ● ● ● ● ●

恩美利

圖形標誌使用表現熱誠與象徵醫療的橙紅色 Pantone 165C，搭配圖形標誌設計剛中帶柔的中文字體，將圖形標誌置於字體標誌之後，英文字體則使用 Barmeno Medium，中英文字用 Panton Cool Gray 10C 而不用純黑，可提升親和感。

案例

37

branding design

Urbaner

雅本納品牌新形象

● 客戶 昆豪企業有限公司
地點 新北市
產業 電子機電產品
年份 2011

經濟部工業局 100 年度因應貿易自由化加強輔導型產業之共通
性輔導計畫之加強輔導型產業即時技術輔導

● ## 課題：

2002 年規劃昆豪企業公司形象時已經預先設計了該公司規劃自
有的 urbaner 品牌標誌，然而自有品牌因缺乏整體規劃與執行，
銷售業績比例並無突破，為配合新產品的開發與重新包裝舊產
品，期能開拓日本與歐美市場，更面臨台灣產品的傾銷與加入
ECFA 受大陸低價產品競爭的衝擊下，全年營收顯示下降趨勢，
亟需藉由政府輔導資源的投入與專家團隊的加強輔導，期能再
次整合，發展突顯本身品牌形象與產品特色的包裝設計與宣傳
海報，來提升自有品牌價值、擴大銷售業績，減低對 ODM、
OEM 客戶的代工。

設計目標：

1. 強調專注於毛髮的理容與造型，傳達理容產品給人的感動力。
2. 國際化行銷的設計觀。
3. 精緻、明快的現代風格。
4. 在現有品牌標誌的基礎下再創視覺新形象，活化品牌魅力。
5. 與競爭者產生差異化的品牌色彩。
6. 包裝與宣傳品呈現整體形象。
7. 呈現雅緻、活力，傳達現代人生活中的無限可能性。

競爭分析

設計發展

HITACHI

REMINGTON

Oster®

PHILIPS

WAHL®

BRAUN

Panasonic

urbaner 是昆豪企業 Kunnex 的產品品牌，圖形標誌也從「X」字發展而來。

完成作品

urbaner

Trebuchet MS BoldItalic

urbaner

定案的 urbaner 字體標誌是依據 Trebuchet MS BoldItalic 字體做修正，主要是將「e」字尾拉長了一些，也微調字間使得每一字稍微緊靠，尤其是拉近「r」與「b」的間距。

ner

urbaner

原標誌設計於 2002 年底已設計完成，品牌商標以品牌名 urbaner 字體結合都市人圖形之複合設計，兼具柔和與動感，表現出昆豪企業的創新動力並開發符合人性的產品。都市人圖形強化品牌名 urbaner 之涵義，傳達精緻、明快的現代風格與適合現代人的新面貌。

形象設計

雅本納
urbaner

雅本纳
urbaner

搭配標誌設計因應品牌中文
名稱不同之使用場合分別制
定：正體中文、簡體中文等。

Pantone
Cool Gray 11C

K89

Pantone
186C
C50+M80

品牌標準色彩以「深灰」、
「紫」為主色系，深灰色具
有科技、理性、穩重之意，
紫色則有高度教養與生活品
質的涵意。

urbaner

Hair Grooming for Elegant Life

為強化標誌的意義與提高設計系統的擴張性與活性，開發了以弧形漸層色塊，強化紫紅色系的表現，並增加標語，形成更新穎與完整的品牌。

躍動線條輔助平面要素

應用設計

urbaner✗

造型毛髮　雅緻生活

昆豪企業有限公司

24886 台北縣五股工業區五權路17號1,2樓
電話 (02) 22991151　傳真 (02) 22991152
統一編號 33778451
E-mail: raylin@kunnexinc.com.tw
http://www.urbaner.com.tw

林 雷 鈞

3926613

urbaner✗

Hair Grooming for Elegant Life

Ray Lin

Kunnex Incorporated

Fl. 1,2, No. 17, Wu Chuan Road
Wu Ku Industrial Zone, Taipei, Taiwan
Tel: 886-2-22991151 Fax: 886-2-22991152
E-mail: raylin@kunnexinc.com.tw
http://www.urbaner.com.tw

名片設計

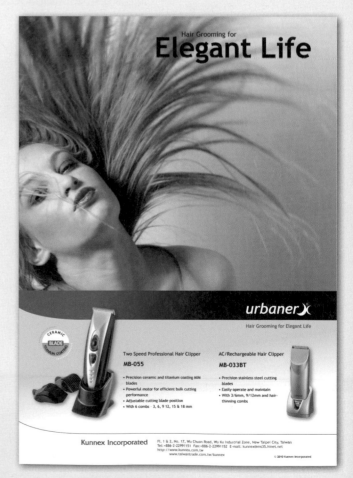

廣告設計

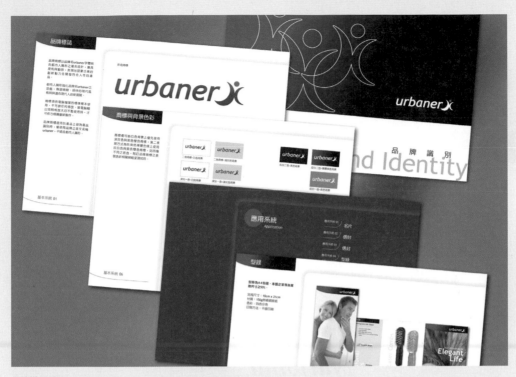

品牌識別手冊

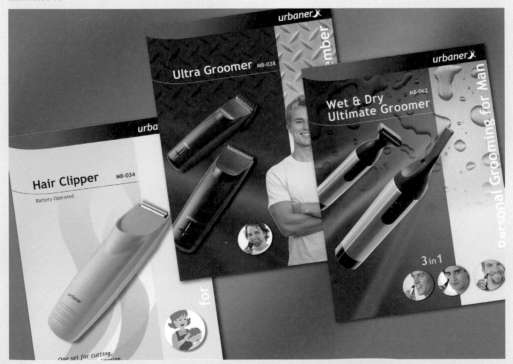

產品海報設計

案例

38

國家自然公園識
別標誌設計大賽
第一名

logo design

*National
Nature Park*

國家自然公園識別標誌設計大賽作品

● 主辦 內政部營建署
地點 台北市
產業 自然公園
年份 2012

● ## 課題 :

「壽山國家自然公園」範圍含括壽山、旗後山、半屏山及龜山等區域，100 年 12 月 6 日成為臺灣第一座的國家自然公園。… 目前仍有相當多地區（如美濃黃蝶翠谷、大小岡山、卑南溪等）的 NGO 團體積極推動，希望也能將該地區劃為國家自然公園。 …為帶動全民對國家自然公園的關注，並建立未來國家自然公園視覺形象系統，因此擬藉由辦理全國性民眾共同參與的識別標誌徵稿活動，設計出獨特風格且具國際觀的識別系統，作為未來國家自然公園行銷及宣傳重要的媒介。（摘錄自「活動緣起」文字）

設計目標 :

1. 在國家公園傳承的歷史軌跡下，以一指標性主體標誌展現「國家自然公園」的自然生態、人文歷史及時代意義與價值，未來將賡續推動其他地區成立國家自然公園，故請以「自然生態及人文保育」之綜合性概念做為創思方向，需考量未來發展性。
2. 得獎標誌未來將應用於一系列的保育宣導品，設計時需考量其視覺運用的延展性及應用的多元性。
3. 標誌需與現有國家公園管理處標誌具一致性及系統化。
（摘錄自「創作主題」文字）

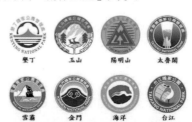

草圖階段

• • • • • • • •

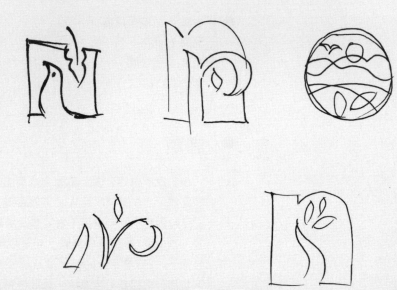

1. 畫些快速小草圖來探討各種設計可能性，草圖涵蓋大寫的「N」
　字或小寫的「n」字、花草、樹木、飛鳥、蝴蝶、太陽等。
2. 最後決定將圖案融入小寫的「n」字，加強整體更有山巒疊翠感覺。
3. 營造出前後縱深的空間感。

進入電腦繪圖前再次描繪確
定造型之草圖。

設計發展

將草圖作為底圖，置入
繪圖軟體中精細描繪。

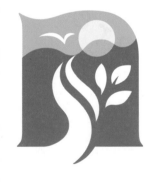
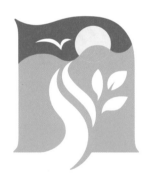

上下兩段顏色變換之比
較，下方深綠雖較穩
定，但上方深綠較能表
現出遠山。

增加分割之白線條，雖
然像極了玻璃彩繪，但
多了點雜音。

完成作品

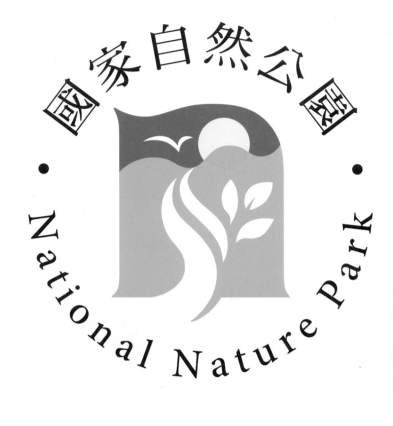

作品名稱：
保育自然守護人文

設計理念：

1. 以 National 及 Natural 的「N」字作為標誌設計之中心基礎。符合國際的認知習慣，更有國際設計觀。

2. 「N」字中巧妙地融入青山、綠水、太陽、樹木、飛鳥等圖形，強化國家自然公園之優美環境與自然生態。

3. 如太陽之圓點形狀亦如人之頭部、如彎彎綠水之造形亦如手部，象徵國家自然公園中之人文特色與保育、守護之概念。

4. 整體圓形標誌設計與各國家公園標誌有一致之系統性。

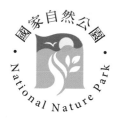

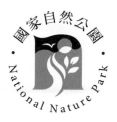

縮小的尺寸與黑白
表現來測試辨識性。

結語：

經過近兩個月的初選、民眾票選與複選，很幸運地我的作品獲得
第一名，但注意事項中註記：未來的「國家自然公園」標誌，主
辦單位有權從得獎作品中擇一選定、擷取部分綜合運用或不予採
用另行設計。如此的話，將來的實際標誌或許會略修改設計。

參加比賽是為練習設計功夫，才不致於荒廢了，雖說想得獎，但
還得要靠極好的運氣。

案例

39

logo design

AstaGold

恩美利健康生技品牌設計

● 客戶 恩美利健康生技（股）
 地點 台北市
 產業 健康食品
 年份 2012

● ## 課題：

所謂蝦紅素（Astaxanthin, Ax）是一種天然類胡蘿蔔素，自然界中存在於鮭魚等水產生物，鮭魚在產卵期時會逆流迴游產卵，需要非常體力與能量，體內大量蝦紅素可保護受活性氧的傷害，甚至於將剩餘的蝦紅素留置鮭魚卵內以保護下一代免遭受環境傷害。而自然界中的 Haematococcus 藻也能夠合成蝦紅素，在一般環境下呈現綠色，但在紫外線照射或養分不足環境下則會合成蝦紅素轉變成紅色，運用蝦紅素對抗苛責的環境來保護自己。

恩美利健康生技代理 AstaReal 蝦紅素產品，價格普遍偏高，而市售蝦紅素產品品質良莠不齊，因此，恩美利健康生技自創 AstaGold 品牌，希望提供品質與價格均更為合理的蝦紅素產品。AstaGold 是結合 Astaxanthin 與 Gold，擬塑造金字招牌的蝦紅素。

設計目標：

1. 單純文字標誌之設計。
2. 改變粗重的專業形象，比較親和、感覺價格也比較輕。
3. 源自於海洋的生命力。

Haematococcus 藻圖像，來源：富士化學

競爭分析

AstaREAL

astaxir

BioAstin
NATURAL ASTAXANTHIN

astavita

ASTALIFT

Astabio

BioAstin

（引用之所有公司標誌圖案，其商標權
與著作權均為該公司所有。）

發展階段

AstaGold

AstaGold

AstaGOLD

AstaGOLD

AstaGOLD

ASTAGOLD

AstaGOLD

ASTAGOLD

以 Didot, Myriad Pro,
Barmeno, Sansation, Friz
Quadrata 等字體為基礎，修
改調整設計出 8 款候選案。

設計再發展

● ● ● ● ● ● ●

AstaGold

Myriad Pro Bold Italic

淺灰色為 Myriad Pro Bold
Italic 字體，紅色線條則是經
過細調的呈現。

AstaGold

1. 主要是調整橫筆畫，稍細
 一些，「a」與「d」字末
 端略彎曲，以得到更細緻
 的對比；「l」,「d」字的
 上端切斜角。

2. 字間距稍微緊靠，比較穩
 重。

A Gd

AstaGold

AstaGold

再嘗試幾種紅色與金色標誌
色彩來作比較，有爭議之處
是品牌名稱中有 Gold 卻是看
到 Red，會有認知誤差。

AstaGold

設計決案

AstaGold

AstaGold

客戶依舊堅持紅色,與蝦紅素的聯想度較高,富有熱情,故不強調字面的 Gold。客戶又要求嘗試加入海洋波浪線條,以展現動感與生命力。

完成作品

最後定案設計使用顏色 Pantone 186C，配合交織線條的輔助圖案，呈現感動的生命。

AstaGold

標誌

Additional Logos

增補

除了品牌案例探討中的 40 例外，特別
再增補 42 個標誌作品，一是開始做
品牌設計時，當時電腦還不普及，
沒有電腦檔案，憑留下的資料而經
過重畫的標誌；二是進入檸檬黃設
計後所設計的作品，因為是受雇者，
只保留標誌檔案；三是客戶只要求
純粹設計標誌的案例。如此，可免
去遺珠之憾。

但還有一大部份作品失去了資料、
不在記憶之中或客戶要求保密，沒
能一一收錄，就不強求了。

HAYWOOD PRINTING

Haywood Printing 標誌提案
客戶 Haywood Printing Co.
地點 美國 Indiana 州
年份 1990
指導 Lindt Babcock

zeBUS

GLPTC ZeBus 品牌標誌提案
客戶 GLPTC
地點 美國 Indiana 州
年份 1990
指導 Dennis Ichiyama

the School of
LIBERAL ARTS

普度大學博雅學部標誌設計競賽
客戶 普度大學博雅學部
地點 美國 Indiana 州
年份 1990
（前三名作品）

大同公司企業標誌提案
客戶 大同公司
地點 美國 Indiana 州
年份 1991
指導 Dennis Ichiyama

Kathryn Reeves 個人標誌
客戶 Kathryn Reeves
地點 美國 Indiana 州
年份 1991

環境教育標誌設計競賽
客戶 普度大學土木工程學系
地點 美國 Indiana 州
年份 1991
（第一名作品）

何迪教育中心標誌
客戶 何迪教育中心
地點 台北市
年份 1992
代理 威均設計

ABS、 UCP 軟體標誌
客戶 資訊工業策進會
地點 台北市
年份 1992
代理 威均設計

Eureka

筆電品牌標誌
客戶 大同公司
地點 台北市
年份 1993

大同工學院工業設計系畢業展
客戶 大同工學院工業設計系
地點 台北市
年份 1993

有進鋼模企業標誌
客戶 有進鋼模（股）
地點 新北市
年份 1993

元誠鋼模企業標誌
客戶 元誠鋼模有限公司
地點 新北市
年份 1994

輝雄診所標誌
客戶 輝雄診所
地點 台北市
年份 1995

Hi-Vitality 標誌
客戶 優活力（股）
地點 台北市
年份 1995

中華民國鋼結構協會標誌
客戶 中華民國鋼結構協會
地點 台北市
年份 1996

Ciphe rLab 品牌標誌
客戶 欣技資訊股份有限公司
地點 台北市
年份 1996
（檸檬黃設計 蘇宗雄指導）

OIDC

OIDC 標誌
客戶 海外投資開發（股）
地點 台北市
年份 1997
（檸檬黃設計 蘇宗雄指導）

ON Line 品牌標誌
客戶 和信電訊（股）
地點 台北市
年份 1997
（檸檬黃設計 蘇宗雄指導）

龍鳳食品品牌標誌
客戶 固德曼龍鳳食品（股）
地點 台北市
年份 1997
（檸檬黃設計 蘇宗雄指導）

湖內鄉農會視覺形象
客戶 湖內鄉農會
地點 台北市
年份 1997
（檸檬黃設計 蘇宗雄指導）

和信電訊輕鬆打預付卡標誌
客戶 和信電訊（股）
地點 台北市
年份 1998
（檸檬黃設計 蘇宗雄指導）

CyberDrive 企業標誌
客戶 CyberDrive
地點 新北市
年份 1998
（檸檬黃設計 蘇宗雄指導）

卓蘭鎮農會水果師品牌標誌
客戶 卓蘭鎮農會
地點 苗栗縣
年份 1998
（檸檬黃設計 蘇宗雄指導）

Asia Partners 標誌
客戶 American Services in Asia
地點 台北市
年份 1998
（檸檬黃設計 蘇宗雄指導）

世大積體電路 WSMC 企業標誌
客戶 世大積體電路（股）
地點 新竹市
年份 1997
代理 雙向溝通

百服寧中文標誌
客戶 台灣必治妥施貴寶
地點 台北市
年份 1998
（檸檬黃設計 蘇宗雄指導）

東榮 Hello 預付卡
客戶 和信電訊（股）
地點 台北市
年份 1999
代理 泛太廣告

AFS2000

AFS2000 品牌標誌
客戶 德恩資訊（股）
地點 台北市
年份 1999

台南科學工業園區

台南科學工業園區標誌設計競賽
客戶 台南科學工業園區管理局
地點 台南市
年份 1999
（入選作品）

企業標誌
客戶 展英工程（有）
地點 新北市
年份 2000

輝雄健診 Care-U 品牌標誌
客戶 輝雄診所
地點 台北市
年份 1997

巴黎春天健康世界標誌
客戶 康福建設事業（股）
地點 新北市
年份 2003

Idea Investment 企業標誌
客戶 Idea Investment Inc.
地點 台北市
年份 2004

建興藥局

建興藥局標誌設計
客戶 建興藥局
地點 新北市
年份 2004

行政院農業委員會農糧署

農糧署署徽徵選競賽
客戶 農委會農糧署
地點 台北市
年份 2005
（前三名作品）

昇陽文化宴

昇陽文化宴活動標誌
客戶 昇陽建設企業（股）
地點 台北市
年份 2006
代理 威格整合行銷

台灣歷史博物館標誌設計競賽
客戶 國立台灣歷史博物館
地點 台南市
年份 2007
（獲選佳作提案作品）

國立臺灣歷史博物館

LifeStar 基金標誌提案
客戶 LifeStar Capital
地點 台北市
年份 2007

2011 WCND 會議標誌
客戶 輝雄診所
地點 台北市
年份 2010

力美體C1000

力美體 C1000 品牌標誌
客戶 恩美利生物科技（股）
地點 台北市
年份 2011

有過力

有過力品牌標誌
客戶 恩美利生物科技（股）
地點 台北市
年份 2011

KNR

KNR 品牌標誌
客戶 貝登堡國際（股）
地點 台北市
年份 2012

謝 誌

Acknowledgements

最要感謝的是所有的客戶，給予設計表演的舞台與支持，利能實業、大同公司、將盟、中華電訊、華伸科技、禾伸堂企業、浩瀚網路旅行社、鴻遠實業、連洲興業、台灣艾康、台醫生物科技、基因數碼科技、益維國際、昆豪企業、敦揚科技、昇康實業、南方塑膠、震旦行、貝登堡國際、Ocean Star Apparel、愛鎖數位、彰德電子、台灣蓮粧、普瑭事業、新崧生活科技、角板山形象商圈協會、軒博、東海大學、德恩資訊、蒙達旺實業、寶利軒食品、輝雄診所、鴻碁國際、崇右技術學院、中華民國企業經營管理顧問協會、巧昱服飾、恩美利健康生技、營建署國家自然公園管理處與設計代理的雙向溝通、威格整合行銷。並感謝曾經在標誌設計領域指導過我的老師們，使我蓄積設計的實力，包括魏朝宏教授、前大同印刷中心經理王申三先生、Dennis Ichiyama 教授、David Sigman 教授、Lind Babcock 教授、蘇宗雄教授等。

感謝全華圖書出版社同仁協助此書的出版，Dennis Ichiyama 教授與蘇宗雄教授撰寫推薦序，設計界好友黃弘洲、林宏澤、楊佳璋友情推薦，我內人涂玉珠不辭辛勞地協助設計工作與校對，同時全力給予支持。

也要感謝崇右技術學院所有長官、同仁給予的厚愛與肯定，任教五年來能持續與業界進行產學合作案，瞭解產業動態與設計需求，避免成為只是照本宣科的教書匠。

還有中華民國企業形象發展協會、中華民國美術設計協會、中華平面設計協會眾多朋友的勉勵，這是在台灣設計界才有的福份。

還要再過足標誌癮 10 年、20 年，甚至下一個 30 年

癮標誌：品牌設計案例剖析 / 蔡啓清著. -- 初版. -- 新北市：全華圖書，
2013.04

　　面；　公分

ISBN 978-957-21-8963-4(平裝)
1.產品設計 2.標誌設計 3.個案研究

964　　　　　　　　　　　　　　　　　　　102008247

癮標誌
品牌設計案例剖析

作　　者／蔡啟清

執行編輯／蔡啟清・蔡佳玲

發 行 人／陳本源

出 版 者／全華圖書股份有限公司

郵政帳號／0100836-1號

印 刷 者／宏懋打字印刷股份有限公司

圖書編號／08150

定　　價／450元

初版一刷／2013年5月

Ｉ Ｓ Ｂ Ｎ／978-957-21-8963-4

全華圖書／www.chwa.com.tw

全華網路書店 Open Tech／www.opentech.com.tw

若您對書籍內容、排版印刷有任何問題，歡迎來信指導book@chwa.com.tw

臺北總公司（北區營業處）

地址：23671新北市土城區忠義路21號

電話：(02)2262-5666

傳真：(02)6637-3696、6637-3696

南區營業處

地址：80769高雄市三民區應安街12號

電話：(07)381-1377

傳真：(07)862-5562

中區營業處

地址：40256臺中市南區樹義一巷26號

電話：(04)2261-8485

傳真：(04)6300-9806

歡迎加入 全華會員

● 會員獨享
會員享購書折扣、紅利積點、生日禮金、不定期優惠活動…等。

● 如何加入會員
填妥讀者回函卡回函卡直接傳真 (02) 2262-0900 或寄回，將由專人協助登入會員資料，待收到 E-MAIL 通知後即可成為會員。

如何購買 全華書籍

1. 網路購書
全華網路書店「http://www.opentech.com.tw」，加入會員購書更便利，並享有紅利積點回饋等各式優惠。

2. 全華門市、全省書局
歡迎至全華門市（新北市土城區忠義路 21 號）或全省各大書局、連鎖書店選購。

3. 來電訂購
(1) 訂購專線：(02) 2262-5666 轉 321-324
(2) 傳真專線：(02) 6637-3696
(3) 郵局劃撥（帳號：0100836-1　戶名：全華圖書股份有限公司）

※ 購書未滿一千元者，酌收運費 70 元。

OpenTech 全華網路書店 .com.tw

全華網路書店 www.opentech.com.tw
E-mail: service@chwa.com.tw

※ 本會員制如有變更則以最新修訂制度為準，造成不便請見諒。